U0051529

郎祖筠的
FUN演
生活學

郎祖筠——著

展現自信的表演學

資深主播
沈春華

祖筠終於要出一本和表演藝術有關的書了，這可是大家期待已久的！身為一名備受肯定、全方位的表演工作者，又充滿熱情、不畏艱辛地創辦了「春河劇團」。數十年來，祖筠就這樣穿梭於幕前幕後，享受著台前的風光和掌聲，卻也必須時刻惦記著劇團創新和票房的考驗⋯⋯

這樣和表演工作裡裡外外融為一體的郎姑，寫起這本「表演生活學」自是渾然天成，能給予讀者和觀眾在表演和生活上多元的啟發和觸動。

表演並非專屬於台上的演員，說到底，我們每一個人每一天都和表演脫不了干係：媽媽對著不小心打破杯子的小小孩，扠著腰鼓著腮幫子，做出生氣的表情，目的是為了生活教導；老師垮著臉保持沉默，目光如炬，是用身體語言給予上課喧鬧的學生們示警；

在議會質詢的民代出其不意的大白眼，以表情強化了想法，成為網路熱搜；男女之間談情說愛，一個貼心的動作，一段真情的告白，都可以讓感情回溫……

好的表演不是虛情假意，也不是爾虞我詐，而是內心想法的具體呈現，並且讓對方有所共鳴。

這也就是郎祖筠在這本書所強調的「說得一口好故事，換得一場精采的人生」！從表演學看人生，可以讓我們更了解自己，可以更懂得聆聽的重要，更可以增進我們的溝通能力，提高自信和成就感。

在這個網路盛行，人人可為自媒體的時代，如何表演、如何展現自己的優點、如何說故事……都成了一件非常重要，而且是必須不斷增強的能力。

當我們羨慕別人為什麼拿起手機，打開直播，面對鏡頭就可以侃侃而談、輕鬆自在的時候，其實有很多方法可以幫助我們去除恐懼、敞開胸懷，自然自在地和別人分享自己的故事和心得。

郎祖筠的這本「表演生活學」就是一個你拿得起並且輕巧好用的敲門磚！

入戲於文，入文於戲

專欄作家

高愛倫

拍電影、拍電視、出版唱片、書籍，所有當事人都會面臨投資方或行銷者想確認的一個提問：「作品訴求對象是誰？」所謂作品訴求對象就是創作人的特殊性、風格化，到底意圖吸引什麼樣的年齡層？什麼樣的職業別？對同溫層的覆蓋範疇又有多大？

通常這個答案並不貪心，最積極的行銷共識就是用內容鎖定你設定好的對象即可。

所以書的類型很清楚地區別小孩繪本、初學讀物、青少年科普、心理勵志、旅遊美食、室內設計、醫學健康、科學論述、心靈美學……等等諸多類型；讓寫者找到聚焦的圓規，讓讀者辨認選讀的指南。

郎祖筠導演新書《郎祖筠的 FUN 演生活學》初看原稿時，沒有覺得被勵志，也沒有覺得被心靈呼喊，但是一路引人入勝的文字和絡繹而來的舉證，超越了所有時下的書寫題材。郎導說這是一本追求認識自我並尋求溝通他人的書，然而閱讀受益讓我忍不住

讚嘆郎導演信手拈來的功力。

「每一個人都是天生就會表演的。」這一句泛指天下人都會表演的實話，我相信郎導演是取其正面意義；只是我們以真實誠實表演自己內在活動的同時，我們有沒有讓意思的「表達」同時到位？

郎祖筠閱人無數，熱愛觀察，條條生動的舉例，放在適切的陳述位置上，既融合了各行各業的心理統戰，也破解了職業階級的界線。從二十三歲進入職場的上班族到卸甲山林的七旬總裁，郎祖筠可以捉住讀者讀而不倦的寬廣度就是這麼驚人。

寫序，好像不得不寫些閱讀的心得與道理。如果拋開寫序的責任，讓我單純形容這本書，那真的又容易又絕對：就是很好看嘛！我不知道幕後規劃如何，只是妄想：這本書如果佐以郎祖筠的親聲朗讀或演讀，那將是加倍先聲奪人的精采，也涓滴不漏的「表演」；「表達」出戲劇至聖該有的擅長。

雖然是用文字替代語言、肢體、表情的表演。但是所有透過平面紙面的表達，毫無疑問，又是滿附畫面與立體。也是她為什麼能如此入戲於文，入文於戲？因為，她，活生生，又多同理心，所以她可以不必刷門禁卡而走進每一個階層。

意志掌握身體的表演者

金牌監製
柴智屏

第一次看到郎祖筠，二十六歲的她已經像是在舞台打滾多年的老戲骨，完全不害羞也不膽怯，大大方方地把一個女丑的角色演得活靈活現，就這樣開啟了我們彼此第一個長期的合作。

接著，這數十年來郎祖筠就在各式各樣的戲劇、綜藝、舞台，成為一個人人皆肯定的表演者，以及表演老師。我知道她每天都會練功，身體的、聲音的、內在的，她說必須鍛鍊自己，維持身為表演者所需的每一項功夫！我想這就是為什麼這三十年來，她的狀態跟樣貌都跟當年剛出道的她，沒有兩樣！

我非常喜歡郎姐在書中開宗明義的第一個章節，了解自己，就是把自己打開，其中的一段話：「生存武器愈多的人，得分的機會愈高，愈有機會打一場漂亮的仗。」

我相信如果一位演員，什麼才藝技能都難不倒，他能夠獲得的機會一定比別人多，

而這樣的一句話，更是反映在這科技時代，很多事情很多工作，早已人工智能所取代，慢慢地，人會產生依賴性與惰性，未來許多事雖然方便許多，同時需要人力的部分也愈來愈少，人類如何與人工智能競爭？真的是非常重要的課題，我也深感同意，每個人都應該有找到自己不可或缺的價值！

閱讀郎姐寫的書，充分地看到，是通過自立自律、自動自發、自我高度要求，成就一位像這樣的表演者，並且願意將這份成果與成就分享給大家，在我看來這不僅僅是一本學表演的秘笈，更是一份送給年輕人生活哲學的禮物！所謂人生如戲，郎祖筠這位充滿意志的才女，教你更有智慧地，分分秒秒充實自己，成為自己人生腳本的主角，即便遇困境都能綻放光彩，如同我所認識的郎姐。

阿郎俠女又出招了！

《點燈》節目製作人

張光斗

阿郎是我的晚輩，我與郎叔是好友。從她拖著兩根辮子，滾動著機靈的一對大眼，在台視走廊、排演間、攝影棚……四處盯著看，我就對她留下深刻印象。

我們後來在職場相會，一起共事過。她從未「倚小賣老」，藉由我與她父親的交情，向我撒嬌，沾點小便宜……不！她從來沒有過。她永遠謙卑有禮地面對職場裡所有的工作人員。但是，我總覺得，她真正的個性裡面，是有某種「俠情」潛伏著的。

她會看不起不敬業的同行；她會惱火貪心小器的主事者；她會繞個小彎，似褒非貶地刺激一下沒長腦袋的後輩晚生……只因為她「入行」太早，超過年齡地洞悉了行當裡存在已久的一些小奸小詐，她不說破，但都看在眼裡。

所以我說，她在現代社會裡，其實裝扮有常人看不見的「行頭」：髮髻往後結，鳳眼往上吊，黑白分明的雙色披風，與領口打上的蝴蝶結對稱，頸後方，插著的就是一柄

削鐵如泥的寒光寶劍。

當她非常謹慎地詢問我，可以幫她的新書《郎祖筠的 FUN 演生活學》寫一篇代序嗎？我在電話裡就立刻回覆她，與有榮焉。只不過，才放下電話，我就忍不住搖頭，這個阿郎，演戲、導戲、編劇、說相聲、上課、演講……還不夠她忙嗎？怎麼可能還勻得出時間寫一本書？然後，立馬啞然失笑了～就是因為疫情嘛！既然打亂了所有預定好的工作，那麼好！就來寫書吧！

哎！這個阿郎，就是演啥像啥，就算寫書，也是出掌神奇，虎虎生風，使的就是江湖上沒人敢看走眼的真槍實彈。

的確，就算寫書，阿郎也不是省油的燈。就算請個寫手，聽她口述，很快就能完成數萬字。但阿郎之所以是阿郎，就在於她的認真與不懈怠，凡事以身作則。瞧！光聽這一書名，《郎祖筠的 FUN 演生活學》，就感覺得出來，這像是一本「類教科書」；就算是拿到大學的課堂上，阿郎本著她那血液中就淌著的俠女精神，她要的就是聲聲鏗然，擲地有聲；她要利益每一位捧起這本書的所有讀者。

看完這本書，我才汗顏，我也真是粗心大意。譬如說，她以前不但喝咖啡，還會讓

助理幫我準備一杯；後來，我問阿郎要不要喝咖啡，她笑著搖搖頭，婉拒了，我當她是暫時開除咖啡，換了其他飲料。這一會兒，才在書中得知，為了徹底治好因支氣管炎衍生的氣喘（她可是要靠嗓子、運氣、發聲……來吃表演這一行飯。），她戒掉了咖啡、冰品……等等傷她身體的飲食；這還真得拿出過人的耐力與決心才成！

這本書中，阿郎藉由她擅長的表演體驗，帶到應對生活的正面能量。這是本含金量非常高的書，我要給她數不清的讚。在此祝福這本書大賣之餘，也在期待，何年何月，阿郎能在舞台上扮演一位英姿爽颯、懲惡救弱的俠女，好讓我們在台下久候的觀眾，得以喝采解悶，過足戲癮啊！

舞台前後

TutorABC 共同創辦人

楊正大

我與郎姐的緣分，要從二十多年前創業的第一天說起⋯⋯一九九八年，我哥哥楊明博士創辦了歌倫比亞美語顧問公司，開始改寫英文教育的單一模式。公司開幕當天就邀請了郎祖筠與趙自強來主持開幕儀式，從此結下良緣。後來我們開展了線上教育TutorABC，跨越海峽兩岸，而郎姐與趙哥的表演舞台也從台灣一路發展到大陸。這二十多年來他們的每一齣戲我都去看過，時有贊助，而舉凡我們公司有大型活動和尾牙年會，只要有主持人需求，郎姐與趙哥再忙都會兩肋插刀幫我們站台，儘管他們早已是大師級的人物。二○一八年 TutorABC 創業二十週年的晚會，很榮幸再度請到他們兩位，為公司歷史時刻畫龍點睛。當時坐在台下，想起二十年前開幕那一刻，我們兄弟二人創業，披荊斬棘地開創出了全球在線教育新產業；而郎姐趙哥這二十年為舞台藝術的貢獻，不也是堅持走在孤獨且艱難的路上，讓台灣舞台劇能持續傳承、發光發熱，他們兩位的貢獻，

功不可沒！

「Always take the road less travelled.」

郎姐師承吳兆南大師，無論是說、學、逗、唱、編、導、評、教，樣樣精通，郎姐是表演藝術界令人敬佩的大師級前輩。郎姐之所以能成為大師，除了多年實力的積累，看完這本書之後你不難發現，郎姐的成功其實是藏在細節裡的，她出色的表演是長期觀察到許多被忽略的細節，從肢體語言的呈現、情感的揣摩、故事的描述、語言的表達，甚至到創意的蒐集與發想，無一不細細琢磨。俗話說「戲棚下，站久了就是你的」，英文也有一樣的片語「Luck comes to those who wait」，但我更覺得是「Luck favors the prepared.」，因為在平日深入觀察人事物的各項細節，自然會在腦中經過無數次的排練，推演過各種不同的呈現，才能在拿到任何角色、任何情境下都能精準入戲，讓表演入木三分。而在郎姐身上，的確讓我們看到她執著於大大小小的細節所淬煉出那不同凡響、精準到位的表演功力，誠所謂「台上一分鐘，台下十年功」。

領導力大師 John C. Maxwell 有這麼一句名言：「Motivation gets you going, but discipline keeps you growing.」古今不乏有才華之士，但從「想做」到「做到」必須靠紀律才能達成。

要能夠像郎姐長年在舞台上表演，沒有紀律是不可能做到的，這個紀律的堅持，不僅僅是持續地努力讓自己的各項能力維持在最佳狀況，更是對於價值觀的一種堅持，這一切都會在平常待人處事的品格中展現。在書中一段段的小故事，可以看到她敬業的態度、對人的真誠；凡事迎難而上；對前輩的感恩、對後進的提攜；透過一切歸零的心態來面對每一次的演出與人生的難題。這書可以說是郎姐多年累積的心法，無私送給讀者的一個百寶箱。

無論你處在人生的哪一個階段，郎姐的經驗和幽默都能為你帶來無盡的正能量與智慧。願你活得精采，活出自己的「FUN演生活學」！

自序——

表演的用處

從小，父母親除了努力端正我的品德之外，也任由愛講話的我嘰哩咕嚕地表達各種天馬行空的想法，放手讓我做自己。

年輕的時候，我的個性又急又衝，聽聞什麼不順心的，常常「氣不打一處來」，不問清楚事情緣由就直接發飆，因此得罪了人而不自知。

曾經，我也是個「不懂好好說話的人」。但是有一天，我的好友 Tina 問道：「妳學的是表演，除了演戲之外，對其他人有什麼用處？」一句話就把我問懵了！

是啊！除了在專業領域裡，「表演」有什麼用處呢?!

於是我花了兩三年的時間讀書、思考、整理、演練。和 Nike（我的經紀人）一起開發了「FUN 演生活學」這個品牌，藉由表演中的「認識自己」、「自我鍛鍊」、「做人生舞台的明星」、「說故事行銷」、「情緒管理」等技巧協助職場人開發自我潛能，

我自己亦在其中修鍊並且作出改變。

十年磨一劍，累積了十三年、近千場的演講和課程的實戰經驗都集結在本書裡，分享給讀者，期待大家「力行」而改變。

在此，不能免俗地感謝。謝謝平安文化出版社和總編輯穗甄的厚愛、謝謝曉玲記錄整理、謝謝為我寫書序的沈姐、柴姐、愛倫姐、張製作、楊博士還有掛名推薦的小燕姐、唐同學、媚姐、郭哥、郭子、篤霖、小玲老師、趙哥、祖明，還有我親愛的經紀人 Nike 一路相挺。

最後，再次提醒，如果你自己不肯改變，那麼看完這本書的自序就可以把書放回架上，奉勸你別買了！

CONTENTS

第二幕

絕佳的溝通需要五感並用

1

表演是幫助你認識自己

了解自己，就是將自己打開

最近有人問我：「郎姐，妳會不會有覺得低潮、無所事事的時候？」

我說：「當然有啊，每個人都會有不曉得該怎麼辦、做什麼的時候。」

在這段人生的空檔期，我往往會回過頭想：「究竟我缺少了什麼？是否該趁這段時間精進自己呢？」

若以職場為例，比方說，一家公司同時錄取了兩位新人，日後老闆會先晉升哪一位呢？這裡先不談那些逢迎拍馬的行為，真正好的老闆並不喜歡這一套，老闆看得出來誰在逢迎拍馬，他們會利用這些人去做一些事，但不會把重要的任務交給他們。老闆要的是腳踏實地的員工，對公司忠誠的人。

在學歷與外在條件都差不多的狀況之下，老闆會重用的，當然是**生存武器愈多的人**，得分的機會愈高，愈有機會打一場漂亮的仗。

大多數人面對自己的不足或問題時，要不是視而不見，就是根本不想改變，寧願渾渾噩噩地、得過且過地過下去。

很多人會說：「我就是英文不好啊，要我怎麼辦呢？」可想而知，老闆會選擇重用努力學英文的員工，而不是不願意正視問題的員工。

如果你英文不好，那就反問自己：「我空閒時都做些什麼事，是不是常常都在滑手機？」

有人會找藉口，說：「我就是沒錢去學英文啊！」

其實，現在網路上有太多管道可以免費學英文，只是看你有沒有企圖心去做而已。

但是，改變的過程，不可能輕鬆。

演藝圈男神彭于晏很令我佩服的地方是，他每演一部戲就去學一項新技能，為了拍《翻滾吧！阿信》，他苦練體操；拍《黃飛鴻》時他又學會了武術。而日本男神阿部寬，他剛從男模轉換跑道成為演員時，演技還十分青澀，經過磨練後，如今只要是他主演的電影都必屬佳片，大導演是枝裕和也很肯定他的演技，接連找他出演《橫山家之味》、《比海還深》等作品。

在工作舞台上，如果你想走得更遠、更寬廣，就要開放自己，而不是自我設限。

現代人的工作繁忙、生活步調快，更需要大量的溝通，來增進彼此的了解，進而展開合作的契機。當你愈能夠把自己的心胸和視野打開，去接納各種新的事物，往往就能得到更多的機會。

我常說：「了解自己，就是把自己打開。」

以我的情況來說，如果一個從事表演的人都不了解自己、不認識自己，那麼他在專業領域裡往往就會不知所措，也無法更上一層樓。

關於表演，最重要的有兩件事，一是聲音、二是肢體。聲音與肢體是外在，你的聲音能有多少變化、多少可能性，能達到什麼程度？必須想辦法運用它去作出不同的角色變化。碰到不同角色，自然有不同聲線表現，不管是高低音、講話的習慣或是鄉音，都是一種表演方式，另外還有聲音年齡的問題。

肢體動作也是如此，想想看你的身體能做些什麼事？今天如果要求一位年輕人演個年老力衰的老人也許有些困難，但他能不能達到表演目標呢？我覺得並不是不可能的事，要看他對於自己身體了解程度的多寡。

舉例來說，我在教表演課時，會給學生一根棍子，請學生們自行想像能用這根棍子做多少事情。

在生活中能用棍子做的事太多了，最簡單的表演是拿起棍子撐傘，這連小學生都會。

但光是撐傘就有許多表演形態，不會表演的學生可能只會撐著傘過街，其實還可以有其他場景，例如碰到天空正下著毛毛雨、傾盆大雨，或是微風徐徐吹來、颳颱風、不小心被人撞到，傘飛了出去……等等，有許多方式可以呈現。

有位學生在課堂上看到其他同學的表演之後，開始思考要怎麼表現，也激發了更多的想像力，那就是將手上的棍子變成了一根扁擔。

看到她用棍子挑起東西時我忍不住笑了，說：「運用肢體語言之前，要蒐集許多生活經驗，沒有生活經驗的話，得先學會觀察。」

對於現在的年輕人來說，扁擔或許是生活中很難見到的物品。但是我們天天拿著手機或 3 C 產品觀看 YouTube、Facebook，到底從中觀察了多少事物、學會了多少東西呢？

缺乏生活體驗，可說是許多年輕人的通病。

於是我開始教那位學生挑扁擔的各種方法，包括單挑、雙挑，以及重量不同的挑法。

告訴她在不同情況下要怎麼拿扁擔、繩子怎麼抓。這位學生看了我的示範後，作出了一個很可愛的反應——改變自己的年齡。她刻意把自己的聲音降低了一點、身體動作放慢了一點，當然對我來說演技還是不合格，但她是新人，我的標準會放低一些。

我問她：「妳剛剛表演挑水的這位婦人多大年紀？」

她說：「是個老太太。」

我說：「多大年紀的老太太。」

她說：「三十多歲吧！」

我聽了差點沒昏倒！

我說：「三十多歲不是老太太嗎？」

她說：「那我的年紀對妳來說應該是差不多要和人生說再見了吧？」

我問她：「妳今年多大？」

她說：「十九歲。」

我說：「好吧！再多加十一歲對妳來說就是老太太。」

這個故事的重點是：如果一個表演者，沒有辦法理解自己最基本的工具時，很難去

開發新的表演。

從事表演教學多年，我看到很多演員身上都有一個毛病，就是他不管演哪個角色都是在演「自己」，沒有「別人」。

簡單地舉個例子，演「古人」與「現代人」的差別。

我曾看過一位舞台劇演員，他飾演一個民初拉胡琴的琴師，穿著那個年代的長袍大褂出場。這位演員是在國外長大的ＡＢＣ，因此他光是穿著長袍站在那裡，看起來就有些格格不入，因為站的樣子不對。

有一場戲是這位演員要從舞台左邊走到右邊，他一走過去，我就笑了！因為他走路的姿態就像個嘻哈客，一頓一彈的。我心想：「民國初年能出這樣一號人物也不容易啊！」當時絕對不可能有這種肢體動作出現。

習慣演古裝劇的演員，往往不善於演現代人。比方說明華園第一武生陳子豪，有次他演個現代人的角色，必須在舞台上走來走去，焦急地來回踱步，但他是邁開武生的方步走，我看了又是笑到不行！後來我還跟他哥哥陳子強說：「你弟弟超好笑的！」

所謂認識自己，不是坐在家裡空想自己是什麼樣的人，而是走出去，藉由各種不同

的體驗，去發掘自己喜歡的事物，以及得到的體驗與感動是什麼，進而了解真正的自己。

從認識自己還可以延伸出另一層思考：所謂不喜歡，是完全沒辦法改變的、打從心裡厭惡的？還是只是因為害怕而心生抗拒？

回到前面學習英文的例子。不想學好英文的人可能會說：「我就是討厭英文啊！」究竟他們是真的討厭英文，還是害怕自己學不會？

在嬰兒時期，我們一個字都不認得、一句話也聽不懂，可是我們想要跟家人溝通，於是從最簡單的「爸拔」、「媽麻」、「肚子餓餓」、「痛痛」開始，慢慢建立起語言系統，這個過程不是一蹴可幾的。

根據研究，每個孩子平均在五歲時能夠完整表達自己的想法。從零歲到五歲，我們花了五年的時間來學習口語能力，在年幼時都不覺得困難，也不怕麻煩，為何長大後學英文卻叫苦連天呢？

面對學習這件事，我們往往會因為害怕而替自己找各種藉口，但我相信，學習永遠不會太晚。

不完美是改變的動力

說到「人為什麼要了解自己」？就得談談一個人的性格。所謂性格是人的內在，聲音與肢體是外在，如同骨與肉。

你的骨子裡是什麼樣的人？你的個性是急躁、沒耐性，還是悠然自得？你常常鬱鬱寡歡，還是總是唯唯諾諾的？性格有各式各樣，一個人不會永遠只有一種性格，碰到不同的人事物時，會有不同的反應。

比方說你看到一個人亂丟垃圾，如果不認識他的話，你可能會生氣地指責他。若那個人是你疼愛的人，你可能會好聲好氣地說：「寶貝，你不要丟垃圾嘛，我先幫你撿起來，下次不要亂丟垃圾好不好？」

我們對待不同的人有不同的標準，這是性格使然。

當你了解自己的性格後，就會知道沒有人是完美的，有好的一面，也有不好的一面。

我們要懂得「攻其害」，也就是遇到問題時，要知道拿出哪個辦法來對付自己。

如果你清楚知道自己個性懶散，很多事情都不想做，但一定有什麼事能讓你忘記自己的「懶」，是你很想去做的。

舉例來說，朋友約你去吃飯，你壓根不想動，只想賴在沙發上看電視。可是這位朋友約你去吃你喜歡的牛排，你會說服自己：「為了牛排出門，我可以！」

我們總會找到平衡自己的方法。

當你發現自己的不足時也別灰心，這正是推動自己改變的「動力」。

為什麼這麼多人愛聽演講？無非就是想從別人的經驗談中找到方法，以及可以效法學習的地方。在一場兩小時的演講中，台上的講師說得口沫橫飛，你不一定覺得受用，但那些讓你聽了點頭如搗蒜的部分，或許正是你所欠缺的。

很多人聽完演講或上完激勵大師的課，頓時覺得熱血沸騰，但是效果無法持續長久，原因是大部分的人都不會真正去面對自己的問題。對於欺騙自己這件事，大家可都是箇中高手！舉例來說，你用手機自拍時，或許沒用美肌功能就不敢上傳照片，或是看到網拍模特兒身上的衣服很漂亮，覺得自己穿起來一定也會好看，等到真的買下那件衣服後才發現花了冤枉錢，這都是不夠了解自己，以及欺騙自己造成的結果。

你曾經思考過自己的問題，想要克服並且修正它嗎？

在此，我提供一個了解自己的檢視表。（見本章末附表一：Who Am I？）

你可以透過這個表格，從外在到內在來評量自己，以及檢視你的自欺度，幫助你找到問題所在，並且針對這些問題去練習作出改變。

從自我檢視的過程中，你會發現自己的生命軌跡。到底是什麼原因讓你改變了？什麼事情會讓你感到退縮？有什麼是你到目前為止不曾改變的信念？……這不是心理測驗，而是讓你透過檢視與思考來認識自己。

如果你知道自己的長處是什麼，可以強化它；面對自己的缺點，則去改變它，努力讓自己在職場上成為有能力、有價值、有產值的人。

在這個競爭激烈的社會，如果你只會做同一件事，很可能永遠只能停留在同一個位置上。舉例來說，某間貿易公司有個總機小妹，做事情特別認真，每一個客戶打來的電話，她都會過濾得非常清楚，在 memo 紙上寫下客戶交代的事，做好傳達的工作，相信這個小妹就更容易被辦公室裡的同事注意到。

由於她很細心，會把每位客戶的聲音與需求記住，接到客戶的電話時能夠立刻叫出對方的名字，客戶也會對她有不錯的評價，當內部有升遷機會時，自然容易被提拔，而不是只能做一個萬年總機小妹。

再舉另一個例子，某家出版社創辦人年輕時擔任過一家公司的業務助理，由於經濟拮据，租不起房子，他乾脆將辦公室裡的幾張桌子拼成床，睡在公司裡。當他晚上一個人在公司覺得無聊時，就開始拿出名片猛背人名，因此對於每個客戶的名字、職稱都如數家珍，對於推廣業務很有幫助。

後來他發現公司用的信紙與信封很厚，寄一、兩封信時沒差，寄一百封信就會造成郵費大增，他便找出重量最輕又不容易破的信紙與信封，並且算出郵資差價。老闆看了他整理出來的資料，大嘆：「原來我每天可以省下這麼多錢啊！」

也許原本他只是一個平凡的上班族，但他的長處是：不會在沒事做的時候浪費時間。懂得「沒事找事做」，多做一些事，未來就有可能成就一番大事業。

在這本書一開始，我想告訴大家的是，如果你不肯作出任何改變，這本書只會成為垃圾。

不自我設限，用開放的眼光觀看世界

二〇一九年拿到金馬獎最佳新演員獎的范少勳，他十五、六歲時就跟在我身邊學習表演，當時我知道他需要打工來賺取生活費，便請他來當我的助教。

范少勳是位很有潛力的實力派演員，在表演上，他能看到別人身上有自己所缺乏的東西；而經由生活歷練，他更具備了當演員的條件──了解社會底層心聲，知道工作不分貴賤。

出生單親家庭的范少勳十四歲就開始做模特兒，此外他也開過 Uber、當過私家司機和送貨員、做過名牌店的保全，還當過金馬獎的遞獎先生……而他在當兵時，居然還可從微薄的薪餉中省下一筆錢寄回家，減輕母親一個人辛苦養家的經濟負擔。

范少勳之所以可以在這麼年輕時就把角色的深度演出來，一方面是天分，另一方面則來自於豐富的生活體驗。由於他從非常年輕時就接觸了各行各業，看過各種人生百態，

使得他理解如何跟不同的人相處，以及不同的職業具備哪些特質。開 Uber 時他每天會接觸到形形色色的人，當司機要看老闆的臉色，在名牌店要伺候貴太太們買東西……這些生活體驗都成為他表演的養分。

一般人也可以做到嗎？當然可以。我發現愈是交友廣闊、開放自己的人，在待人處世上愈是八面玲瓏，在現在這個多元化社會中，是很好的特質。

若是你無法親身去體驗，「閱讀」也是開放自己的方式之一。

雖然你沒辦法一下子認識這麼多人，拓展你的生活圈，但是去認識書裡的故事與人物角色，也是觀看他人生活的方法；而多讀一點書，起碼能讓你言之有物，跟別人談話時也比較不會詞窮。

有人也許會問，「我從看電影或連續劇來體驗人生不行嗎？」我必須說，看別人演出，例如看演員在螢幕上演出去世的場面，比不上在真實世界中親眼目睹的衝擊。

大學時我曾經看見一個人靜靜地在我面前死去。

當時我陪同學去銀行領錢，還記得那是一間本土銀行，來辦事的人非常多。因為朋

友要先刷本子了，我便站在櫃台前等候。

在離我們後方不遠處，第一排座椅的最旁邊，有位老人家坐在那裡。我察覺到，他的身體漸漸往下滑……後來我才發現，這位老人家其實是死了。

四周人來來往往、人聲鼎沸，而他整個人就癱坐在椅子上，眼睛半開半閉地，眼神空洞，看起來已沒有任何生命氣息。很像是一幅默劇的畫面。

這時候，突然有人發現不對勁了，忍不住驚呼，銀行人員急忙打電話叫救護車，現場慌亂成一團。

第一次看到人在我面前漸漸死去的場景，至今，那個衝擊的畫面仍然在我腦海裡揮之不去。這是在任何戲劇中看到的死亡都無法比擬的真實感受，雖然沒有肢體衝突、沒有流血畫面，對我來說，比什麼電影都震撼，也恐怖千百倍。

年復一年，時間過去了，我始終都沒忘記當年那一幕，而隨著年歲增長，我更能理解生命的脆弱與無常。

此外，我從這位老人家身上衍生出了更多思索。

我一直在想：「老人家為什麼會去那裡？去領每個月的退休俸嗎？為什麼他是一個

人？為什麼沒有人陪他來？他看起來也沒那麼老，怎麼就這樣走了呢？……」

這起突發事件，多年後還延伸出另一個故事。

那天我跟經紀人去台北花博會，經紀人突然尿急想去洗手間，我們便走到在偏僻角落的洗手間。牆邊有一排從老電影院拆下來的椅子，我就坐在椅子上等待經紀人，此時，腦海裡突然蹦出了一個故事。

我想著：「這椅子好令人懷念呐，像是從某個老舊的二輪戲院拆下來的。」從緬懷過去的過程中，我聯想出一個劇本，是一段發生在二輪戲院的故事⋯⋯

能感動人心的故事，往往是從真實的體驗中創造出來的。

如果沒有過去那段生命經驗作連結，我可能難以發想出這個有血有肉的故事。

許多事情會發生，有它的外在成因，以及內在情感面，但它的存在卻是稍縱即逝的。

如果能夠捕捉並儲存下來，就能成為日後的創意來源，或是與人交談的素材。

有一回我在誠品的星巴克等朋友，那間小小的星巴克，被假日的人潮擠得滿滿的。

當時，有一對帶著新生兒的年輕夫妻，坐在最角落的位置。

當媽媽去上洗手間時，把小孩交給爸爸照顧，我看見那位年輕爸爸把可愛的小女嬰從嬰兒車中抱起來，眼神中滿溢著愛的笑容，那一瞬間，我的眼眶紅了。

這父愛實在太濃、太飽滿了！透過螢幕看到這幅情景，也許令人動容，但是當它真實地出現在我眼前時，感動直線上升。

看到這個日常畫面時，每個人可能有不同聯想。有的人也許會遺憾自己跟爸爸之間沒有這種父女情深的交流，有的人可能當下會想念爸爸，恨不得立刻回家，投入爸爸的溫暖懷抱。

自我設限，往往會隔絕了我們對生活的觀察與體驗。

當你愈不設限地去接觸不同的人群、體驗不同人的生活，去觀察、去理解別人的感受，也許你會發現，原來這是我所追求的東西，它可能是某種生活態度。

舉例來說，有次我去參觀憨兒的庇護工廠，看見他們專心地做著一件事，而且是有紀律地把它做到最好，沒有一個人偷懶，十分感動！這個態度值得所有比喜憨兒聰明的人學習，甚至，聰明的人還不一定學得會呢！

生活是最好的課堂，不只正面教材，反面教材也值得學習。看到某些人做了不好的事或是失敗了，我們可以當作警惕，提醒自己不要重蹈覆轍。

訂出目標，管好你的 Heart，善用你的 Mind

面對認識自己、探索自我這個人生課題，我想跟大家談談「Mind」與「Heart」的觀念。

「Mind」是種感知，是需要經過分析的、是有紀律的；而「Heart」是種自然的反應與感覺，比較隨興。

舉例來說，My heart 是我想怎樣就怎樣，但 My mind 是 You have to control your own mind。對我而言，Mind 比 Heart 還要重要，因為 Heart 是感受，Mind 是行動。

有時候，Heart 會使我們同情心大氾濫，但是當你用 Mind 去分析後，就會冷靜下來，更能看清楚事情的真相。

有一天，我經過台北的巷弄，看到大熱天中，有個老人家手裡拿著一個破爛的飯盒，坐在看起來即將傾倒的老房子前面吃著。由於我是老人福利聯盟終身義工，這一幕畫面在第一時間就觸動了我的 Heart，我很想衝動地上前去給他一些錢、給他更多的食物。但

接著我的 Mind 出現了……「不行！我必須先了解來龍去脈。」

於是我打電話給老人福利聯盟，說我碰到了這個狀況，詢問該怎麼處理。

工作人員說：「最好先聯絡管區，管區最了解。」

於是我聯絡了管區，不久管區警員來了，他跟我說：「這個阿伯不是遊民，他的家就在那邊，他其實很有錢。」

我再問：「那他的子女對他……」

管區警員說：「他的子女也不是不孝順，但他就是喜歡這樣過日子……那個快要倒的房子，是老人家的舊家，他喜歡坐在那裡吃飯。剛開始也是很多人報案，後來領他回家才發現他家境不錯。」

我鬆了一口氣，心想……「OK，有人照顧他就行了。」

如果我當下沒有啟動 Mind，先打電話詢問，而是一廂情願地拉著這位老人家去找人幫忙，說不定會把事情弄得更複雜，反而節外生枝，造成阿伯和他家人的困擾。

了解 Mind，可以幫助我們作出調整，以及正確地處理各種層出不窮的問題。但是，Mind 和 Hearr 常常會處在天人交戰的狀態，此時你不妨試著想想看，如果一件事純粹用

Heart 來做，最後會如何？用 Mind 來做，結果又會如何？兩相權衡取其輕，通常是選擇 Mind 來做事會好一點。

在生活中，一旦這種自我訓練久了，Mind 自然而然會像反射動作一樣率先出現，讓你比較不會成為一個濫好人，或是用情緒做事的人。

我的經驗是，不管大事、小事，先把目標訂出來，用 Mind 執行就對了。

用 Mind 玩個小遊戲

「Mind」這個字本身有「堅定」的意思在裡面。當然，我不是要每個人都像苦行僧一樣過日子，針對想要改善的缺點，你可以先給自己設定一個短程目標，用 Mind 去執行。

比方說，你是個喜歡賴床的人，早上不管設了幾個鬧鐘就是爬不起來。那麼不妨換種方式鞭策自己展開行動，這比硬性規定自己要早起更有效。

想要改善賴床的習慣，你可以先想想，賴床會導致什麼後果？它會讓你因為擔心上班遲到，變得慌慌張張、忘東忘西的，即使進到辦公室後，整個人的心神也沒辦法安定下來，甚至造成了一連串的麻煩。

　第一幕　表演是幫助你認識自己

小時候玩扮家家酒遊戲時，為什麼我們可以一人分飾四角？就算是一個人，也可以玩到咯咯笑？這是因為方法「簡單」，因為百分百「相信」，這個方式就成立了。

小孩子所有的想法都是從自我意識出發的，沒有被太多雜七雜八的念頭干擾，也不會被外界根深柢固的想法所左右，這個時期的 Mind 與 Heart 其實很接近。

你不妨試著和自己玩個小遊戲，遊戲條件是你必須第一個到公司，因此當你聽到鬧鐘聲響，你會馬上起床，而且提早出門，就這樣玩五天，看看會有什麼結果──你會發現自己不再落東落西，而且多了許多閒暇時間。

原來只是要提早十分鐘搭上公車，就會有天壤之別。也許過去你在趕路的途中因為心情緊張而無暇瀏覽車窗外的風景，這樣一來，不但有餘裕觀察一下周遭的人事物，也能好好地欣賞早晨的風光。

由於賴床，平常早晨大約有一到兩個小時，你不知道自己在做什麼，每天都在慌張、懊悔中度過。只要花個五天時間，玩個十分鐘內起床的遊戲，就能有顯著的差異，何樂而不為呢？

一旦短程目標完成了，你會很有成就感，再來設計中程目標，最後到達終極目標，

或許改變對你來說就沒那麼痛苦了。

Mind 幫助你把阻礙自己的藉口都消除殆盡，就像是把枯葉都修剪掉，留下一塊沒有雜枝的木頭。接著去思考，這塊木頭能做什麼事呢？要讓它繼續成長，還是雕刻出某個形體或成品出來？

走上你所思考的路徑，用 Mind 去執行，便是走上了改變自己的道路。

Who Am I？

1 早晨聽到鬧鐘響，你會：
A 秒醒，立刻下床（4分）
B 清醒片刻，繼續倒頭睡（1分）
C 再設五分鐘鬧鈴（3分）
D 前一天就設定幾個鬧鈴時間（2分）

2 外出前一天，你會：
A 先準備好衣服（3分）
B 先想好要穿什麼衣服（2分）
C 沒想過（1分）

3 你照鏡子的頻率？
A 出門前看一下（1分）
B 有折射的鏡面就看一下（3分）
C 一有機會，隨時看（2分）

4 照鏡子時你看的是：
A 妝容與髮型（1分）
B 全身儀容（2分）
C 以上皆是（3分）
A與B皆是，並經常檢視自己的表情與笑容（4分）

5 關於早餐，你經常：
A 不吃（2分）
B 來不及吃，跟午餐一起吃（2分）
C 進辦公室前吃完（3分）
D 在家裡吃完（4分）
E 進辦公室吃（1分）

6 想做的事，像是運動、學習、進修等，你會：
A 就只是想而已（1分）
B 會規劃，但不一定去做（3分）
C 想很多，但從不執行（2分）
D 想到就去規劃並執行（4分）

7 你是否有記錄的習慣？
A 自視年紀輕、腦筋好，不用記錄（1分）
B 看事情、視情況記錄（2分）
C 盡量記錄下來（3分）

8 對於算命，你抱持的想法是：
A 星座、紫微、塔羅、生命靈數都信都去算（1分）
B 都不相信（1分）
C 會作為參考（3分）

9 算命之後，你會：
A 只相信對自己有利的（1分）
B 對於不利自己的事提心吊膽（1分）
C 懂得趨吉避凶（3分）

10 你對髮型的要求是：
A 跟著流行走，常換髮型（3分）
B 一成不變，不敢嘗鮮（1分）
C 覺得膩了就換（2分）

11 髮型跟著流行走的話，你會選擇：
A 時下最流行的就好（2分）
B 適合自己的（3分）
C 聽從設計師的建議（1分）

12 你的髮型一成不變，是因為：
A 找不到更合適自己的（3分）
B 嘗試過別的髮型，但是失敗了（2分）
C 留什麼髮型都無所謂（1分）

13 你對髮型膩了就換，是因為：
A 看心情，自己決定（3分）
B 受到他人慫恿（1分）
C 髮型走偏了（2分）

14 你對減肥抱持的態度？
A 盡量維持體重，就不用減肥（3分）
B 不停嘗試各種減肥方法（2分）
C 胖了再減，瘦了繼續吃（2分）
D 總覺得自己胖，應該減肥，但還是算了（1分）

15 你覺得自己的外表？
A 80分以上（3分）
B 尚可（2分）
C 不怎麼樣（1分）

16 朋友對你外在的評價？
A 80分以上（3分）
B 尚可（2分）
C 平平（1分）

17 你覺得自己的身材如何？
A 80分以上（2分）
B 尚可（3分）
C 過瘦或過胖（1分）

18 朋友對你身材的評價？
A 羨慕（3分）
B 尚可（2分）
C 不予置評（1分）

19 一群人吃飯時，你會：
A 提出建議（3分）
B 打定主意，有自己想去的餐廳（4分）
C 沒意見（2分）
D 沒想法，但又意見很多（1分）

20 點餐時，你會：
A 看著菜單猶豫很久（1分）
B 很快作決定（3分）
C 自己作決定，還幫大家決定（3分）
D 別人點什麼就吃什麼（2分）

21 對於照顧身體，你會：
A 非常在意，勤保養（4分）
B 仗著自己年紀輕，恣意揮霍（1分）
C 買了各式維他命，想到就吃（3分）
D 這樣就好啊（1分）

22 為了健康著想，你會：
A 運動（3分）
B 控制食欲（1分）
C 吃補品（1分）

23 關於生病，你會：
A 乖乖聽醫囑，並且把藥吃完（4分）
B 準時服藥，好了就不吃（3分）
C 非要拖到身體撐不住才看醫生（1分）
D 身體稍有不適就去看醫生（2分）

24 你的睡眠習慣？
A 大都按時間上床睡覺（3分）
B 明明很睏，卻撐著不肯睡，像是追劇、玩手遊、滑手機（1分）
C 在沙發睡得著，躺在床上睡不著（2分）

25 情緒不佳時，你會如何處理事情？
A 把情緒放一邊，先處理事情（4分）
B 容易受情緒影響（1分）
C 壓抑著情緒去處理事情（2分）
D 有情緒就不做，請旁人處理（1分）

26 你常因為什麼原因引起負面情緒？
A 工作（1分）
B 家庭（1分）
C 感情（1分）
D 人際關係（1分）
E 壓力（1分）

27 你如何處理負面情緒？
A 找出原因，盡力解決（3分）
B 不明白原因，一直被困擾著（2分）
C 逃避問題，不去解決（1分）

28 找不出負面情緒發生的原因時，你會：
A 找當事人問個明白（3分）
B 詢問旁人的意見（2分）
C 找人幫忙解決（1分）

29 承上題，詢問旁人的意見時，你會：
A 言聽計從（1分）
B 分析旁人給予的意見再行動（3分）
C 再問問其他人的意見（2分）

30 因為負面情緒向旁人求助時，你會：
A 先跟對方研究解決方式，再請他幫忙（2分）
B 全權委託對方幫忙解決（1分）

31 在工作中與他人意見不合時，你會：
A 據理力爭（2分）
B 先安撫各自的情緒再協商（3分）
C 讓步，但心裡很不爽（2分）
D 永遠沒意見（1分）

32 工作上遇到意見不合、據理力爭造成的衝突時，你會：
A 堅持己見（1分）
B 放下身段討論（3分）
C 不喜歡衝突，就接受對方的意見（2分）

33 雖然和他人意見不合，當工作協商完成時，你會：
A 就事論事，盡釋前嫌（3分）
B 表面上和氣，從此防備著此人（2分）
C 記恨，下次再找機會報仇（1分）

34 如果有升遷的機會，你會：
A 竭力爭取（4分）
B 評估自己的實力再說（3分）
C 反正不會輪到我，想那麼多幹嘛（2分）
D 想辦法找門路（1分）

35 你認為升遷機會不會輪到自己，是因為：

A 能力不足（3分）

B 資歷太淺（3分）

C 一定有內定（1分）

D 從沒人注意我（1分）

36 如果沒有升遷的機會，你認為原因是：

A 性格膽小怯懦（2分）

B 我行我素、不合群（1分）

C 做事低調（1分）

D 沒特色（1分）

37 你覺得自己的口才如何？

A 普通，一般對話可以，但無法報告或上台演講（2分）

B 不好，連聊天都常「解嗨」（1分）

C 還不錯，但上台時會緊張（3分）

D 口才佳，上台、簡報都不成問題（4分）

38 口才不好無法上台時，你會：

A 想辦法克服緊張，試著上台做簡報（3分）

B 讓會講的人上台就好（2分）

C 讓會講的人表現，但心裡很不服氣（1分）

39 當你看到別人在台上侃侃而談，覺得不服氣時，你會：

A 忽略那人講述的內容（1分）

B 暗自挑剔，自認不比那人差，但還是不敢嘗試上台（2分）

C 仔細觀察那人的優點，並且自我訓練（3分）

40 你因為口才不佳做過哪些努力？

A 很積極，但還沒有機會表現（3分）

B 有努力過，但不是很積極（2分）

C 放棄（1分）

D 找不到方法（1分）

41 遇到不懂或不了解的事情，你會：

A 向人請教（3分）

B 先搜尋相關資料，再向人請教（4分）

C 默默搜尋資料（2分）

D 反正用不到，沒關係（1分）

42 在群體中，你屬於：

A 主導領袖型（4分）

B 被動服從型（2分）

C 凡事喜歡爭辯型（3分）

D 個性孤僻型（1分）

43 在朋友之中，你屬於：
A 主導話題型（4分）
B 只聽不說型（2分）
C 應和型（3分）
D 反對者型（1分）

44 在朋友的眼中，你是怎樣的人？
A 幽默、待人親切（3分）
B 合群、個性溫和（2分）
C 開心果、有趣（3分）
D 可有可無（1分）
E 不可或缺（3分）
F 認真負責（2分）
G 人來瘋（1分）

45 除了工作之外，在生活中你是否有其他嗜好？
A 有（2分）
B 沒有（2分）
C 不確定（2分）

46 對於其他嗜好，你抱持的態度是：
A 努力鑽研（3分）
B 輕鬆以待（2分）
C 有興趣的話就投入（1分）

47 你沒有其他嗜好，是因為：
A 好像都不錯，難以下決定（2分）
B 提不起興致來（1分）
C 沒時間（1分）

48 你會因為旁人學了什麼新本事而心動嗎？
A 想跟著學，但只是想想而已（1分）
B 主動學習（2分）
C 跟著學，但往往因為太難或不好玩，半途而廢（2分）
D 不會（1分）

49 承上題，你不會跟著學，是因為：
A 並非自己的喜好（2分）
B 浪費時間（1分）
C 幹嘛跟別人一樣（2分）
D 對什麼都沒興趣（1分）

50 你為什麼想買這本書？
A 好奇，想看看作者講什麼
B 想獲得一些什麼
C 信任作者
D 對出版社有信心

51

你會因為這本書提供的建議和方法而作出改變嗎？

請誠實回答：

結論 答完以上題目後，相信你會更了解自己。

總分 120分以上	你很了解自己，你會愈來愈好喔！
總分 90分以上	你對自己的認識不夠或是不願正視自己，會成為前進時很大的障礙喔！
總分 60分以下	別再忽略跟欺騙自己了！不要只是空想、遲遲不行動，該是時候推自己一把了！

郎祖筠的 FUN 演生活學　　　050

　　　　第一幕　表演是幫助你認識自己

2

絕佳的溝通需要五感並用

開口之前，先打開耳朵天線

在這個知識爆炸的時代，大多數人的資訊是從網路而來，但他們接收到的往往是片面的訊息，或是只聽自己想相信的，並沒有經過思考和判斷，也就是所謂的街談巷語，容易以訛傳訛，這是很危險的。

現今社會的價值觀鼓勵我們每一個人勇敢地說出自己的想法，可是卻忽略了……在說出想法的同時，我們希望對方聽到什麼呢？是接受、肯定，還是希望對方照自己的話去做呢？……同樣地，當別人跟我們說話時，他是不是也期待著自己的聲音能被聽到、被理解？但我們卻常常忘了打開自己的耳朵，一心只想著要表達自己的意見。

「我跟你講」、「我知道的是」、「我看到的是」、「我了解了啦」……這種以我為中心的本位主義太強烈，導致我們常沒聽到應該聽進去的話。

有一種常見情況是：別人的善意不聽、別人的建議不聽、別人看到的缺點不聽……

久而久之，別人也會打退堂鼓，再也不想跟你多說什麼了。另一種情形是「隨之起舞」，一方大放厥詞，另一方不等對方說完就搶著發表意見，結果兩個人互相搶話，根本沒聽對方說了什麼。不僅整段對話沒有重點，也把雙方的情緒搞得很糟糕。

當我們的腦海裡一心只想表達自己想說的話，對於事情的判斷力也很容易出問題。在耐心聆聽他人說話的同時，正好可以給頭腦冷靜下來的機會。光說不聽，常常會引發衝突，甚至錯失了解決問題的良機。

舉個例子，我的一位編劇打電話來跟我說，他從朋友口中聽到別的單位批評春河劇團的聲音。此時我若是急著打斷編劇的話，沒有先冷靜下來思考，可能就會跟著隨之起舞：「他憑什麼這樣說？他是誰呀！」

從表演中我學到，在不知道真相的情況下，每個人描述事情時都會帶著自己的主觀判斷。這位編劇是我帶入劇場界的，他的立場一定會偏向我，或許在敘述整件事情的過程中加了一點什麼，就算沒有加料，他的情緒性反應也加重了事情的嚴重性。

因此我冷靜地對編劇說：「你又沒有在現場，怎麼知道人家說了什麼？」

編劇說：「我朋友跟我說的。」

我又說：「你朋友在那裡上班嗎？」

「沒有……」

這種沒有根據的話，我不會相信。萬一是有心人想要挑撥我和那個單位的關係，我一動氣，便掉入了陷阱。

後來我更進一步了解事情的來龍去脈後，跟那位編劇說：「以後你也要學習這樣作判斷，尤其是當編劇的人，更要留意。編劇當然要想像力豐富、有創造力，但你也要站在冷靜的立場去觀察人情世故，而不是容易被煽動，在寫劇本時才會有條有理、更深入人心。」

我常說，聽人說話可以分成幾個層次：

一、在聽人說話時，可以吸收到值得自己學習的訊息。

二、碰到很愛說話的人，就讓他盡情說吧！說著說著，他就會說出了破綻，可以因此找到應對的方法。

三、聽人說話，讓我們更了解人心，如果某個人喜歡說人長短、煽動性很強，我就

會判斷今後要對他小心一點。也許他不是壞人，但是會惹是生非，還是少接觸為妙。

四、一邊專心聆聽對方說話，可以一邊思考接下來要問的問題。

五、聽各式各樣的人說話，往往能得到不一樣的觀點。比方說不同世代的人，他們的流行語與關注的事情不同，我和學生說話時，常常可以激發出新的靈感。

對於從事表演的人來說，打開耳朵很重要。

比方說，排劇是個反覆進行的過程，演員下一句要說什麼，我們都知道，但我每次演戲時，會把「知道」這件事在技術上降到最低。我知道對手演員接下來要說什麼話、做什麼動作，但我都會把他說的對白當作是第一次聽，而對手演員的反應，也會讓我的表演有新的反射。也就是：不是以「預知」對手演員會說什麼來作出反應，而是回到歸零的狀態。所以，每一次的表演都是活的，而不只是複製上一次的演出。

如果演戲時你因為已知道對手下一秒要說什麼話、做什麼動作，而不去認真聆聽與感受對方說的話，這表演叫作「預知」，會使表演效果產生零點一秒的微妙差距，讓人覺得：「這裡不精采，演員的反應也太搶拍了吧！」

舞台上的演員每天都在微調表演，甚至是即興表演，這通常是來自對手演員丟出了

預料之外的訊息，而以即興演出回應。相聲也是，儘管詞都對好了，還是會有「活詞」跑出來。

而微調有時候則是來自台下觀眾的反應。總是會有那麼一場演出，觀眾的反應很冷淡，沒有情感的火花出現，連帶地也會使得演員演得超沒勁。

二○一九年春河劇團的《大家安靜30》改編自英國經典喜劇，是以幽默誇張的手法呈現發生在舞台上的劇中劇。戲裡有個角色，她的設定是從偶像團體找來的演員，演技不佳、是個花瓶。劇中的她，不管其他演員說的台詞有多麼走鐘，她都是照著劇本照本宣科念台詞，演她自己的戲，使得她的表演與其他演員格格不入，更顯得缺乏演員的專業能力。所以演員必須非常專注於「略過」對手的台詞，延續角色的呆傻。我的同學詮釋得很到位。

《寶島一村》舞台劇從二○○八年開始巡迴演出，總共近三百場。最後一年演出時，我父親過世了。劇裡有一場戲，是我跪在靈堂前哀悼去世的母親時，眼淚帕啦帕啦地掉下來，其他演員則從窗戶看我。父親過世後，那場靈堂戲我眼淚掉得特別兇，這種悲傷氛圍也感染了其他演員，因此沒有演員敢從窗戶看我，生怕自己也會跟著我一起情緒潰

堤。這是身為一個人的「真實反應」。

學表演的第一件事，就是要練習打開耳朵，真心聆聽別人說話，讓每一場演出都是發自內心的真實反應。不只是表演工作者，在工作上只要懂得傾聽，相信你所接收到的回饋，會比滔滔不絕地說話更多。

你也有表達障礙嗎？

以下對話，是我們在日常生活中經常聽到的：

「你有跟我講過這件事嗎？」

「我剛講完啊，你沒聽到嗎？」

不管是和同事、朋友或親密的家人交談時，有些人總是忙著發表自己的高見，根本不聽別人說話，使得講的人火大，聽不進去的人也覺得憤怒，最後兩方因為一言不合，忍不住就吵起架來。

所謂溝通必須雙向交流才能達到目的，就像單支筷子只能用來挑起蓮藕吃，兩支筷子一起同心協力，才能夾起各種食物。

一般常見的「表達障礙」分為兩種狀態，一是「不聽別人說話，只說自己想說的話」，這是最普遍的問題。

第二是「不聽自己說話」。

我們常聽到人說：「什麼，我剛剛有這樣說嗎？」

另一方則回應：「你剛才明明就是這樣講。」

不聽自己說話的人，通常嘴巴動得比腦子快，說話不「加」思索，這種說話方式很容易得罪人，還自以為幽默。

好的說話之道是以終極目標來思考談話的內容。

比方說，有的事情大家心知肚明就好，不需要說破，或是掀他人瘡疤，說多了反而傷感情。但是當 Heart 大於 Mind，玩笑開過了頭，傷人的言語很容易就脫口而出了。雖然傷口總有一天會結痂，但在同一個地方重複受傷，很可能永遠好不了，也會傷害一段原本和諧的關係。

若你的說話終極目標是和諧、圓滿，對於有些玩笑話不妨先「假」思索，忍一忍，就別說出口了！有時候，一笑置之，是最好的回應。

你問我，我有沒有說話不「加」思索過？當然有。每次替別人打抱不平時，我說出口的話常常不「加」思索，結果讓自己成了炮灰。

有一天，我的好友跟我說：「妳知不知道，妳一直在被別人利用？」

我說：「有嗎？我為什麼會被別人利用？」

好友說：「所有的弱者都要在別人面前演得很弱，他們不想自己去對抗一些事情，這會影響到他們自己的權益，因為知道妳有正義感，會替他們出頭，所以他們會來找妳訴苦：『姐，我跟妳說』……」這麼一來，中箭的人反而是我這個原本毫無瓜葛的局外人。

我並不是鼓勵大家不要「雞婆」，而是鼓勵大家「雞婆」的原因，是為了自己。

很多人常覺得自己活得沒有價值，需要藉由別人的認同來肯定自己，事實上，價值感是可以從生活當中累積的。

我們不妨把情緒想像成一座原子爐，必須經常給它添加正向燃料才行，就算是一件小事都可以。

舉例來說，你伸手想攔計程車，剛好有一輛車子停在你面前，下車的是一位老人家，你幫他把行李拿下車，得到他的連聲感謝；當你坐上車後，你的心情會變得很好，這是因為你發現──你剛才付出的小小善行對別人是有幫助的，間接證明了你是個有價值、有

用的人。

坐電梯也是我在演講中經常舉的一個例子：某間辦公大樓在上班時間，電梯總是十分擁擠，這天有個人快要遲到了，匆匆忙忙地往電梯口跑來，明明電梯裡還有可以再容納一個人的位置，但是站在電梯門前的人卻按下了關門鈕，那位氣喘吁吁、趕著上班打卡的人只能眼睜睜地看著電梯的門關上，自己即將面臨遲到的命運⋯⋯

你有沒有想過，如果那個遲到的人是你呢？要是此時你繞過好幾個人幫忙按下電梯開關，讓趕著打卡的人能夠順利搭上這班電梯，相信看到他如釋重負的表情，你會覺得這個手真的伸得太對了！或許還能帶給你一個上午的好心情。

我鼓勵大家的「雞婆」，是在生活中盡可能去做一些隨手可及、能夠利他的事情，替情緒原子爐補充正向燃料，就不容易負面思考，也會對自己更有自信心，就算你的心中還有另一個原子爐正釋放著負面能量，也不用害怕！

每個人天生都是好演員

在一些演講的場合中，很多人會跟我說：「妳是個表演者，應該可以自由地進出各個角色，揮灑自如吧？」

我每次都會回答：「其實你們每個人都是天生的好演員。」

聽到這句話的人，大部分都會點頭，表示認同。

接下來，我便問台下的觀眾：「好，你們為什麼會認同呢？」

大家面面相覷，說不出所以然來。

我的邏輯很簡單：**表演是師法生活的**。生活中有太多人事物值得我們去學習，像是對人的觀察、對生活的感受，這些生活中的蛛絲馬跡，都可以慢慢累積成表演的元素。

每個人都是自然而然的好演員，這點是不需要學習的。

例如當妳跟一個孩子說：「阿姨知道你好痛痛，那你現在乖乖好嗎？」如果這時候

老闆剛好出現在妳身後，妳會立刻轉過身來，轉換成嚴肅的語氣，跟他說：「老闆，那件事情我想跟你報告一下。」

從這個例子可以看出，我們天生就知道要見人說人話、見鬼說鬼話，這需要教嗎？

不需要。

每個人都與生俱來擁有表演的能力，只是大家都忘記了要善用這個本領，去做更多的訓練與分類。

所謂分類便是「整理生活中的人際關係」，像是釐清什麼樣的人跟你是平輩關係？誰是長官、長輩，誰是晚輩？用親疏關係來區分。

為什麼要加入親疏關係來思考？比方說，你跟好朋友說：「怎樣啦」、「討厭啦」、「機車喔」，這樣說話沒問題，可是當你和對方的關係沒那麼熟稔時，這種玩笑就不能亂開了。跟自己的長輩說話時可以親暱些，但是碰到其他長輩時口氣就需要客氣、婉轉，面對長官時，說話更是要條理分明。當你碰到比較親近的晚輩時，可以跟他說實話，而對於比較不親近的晚輩，說話時便需要客氣一些，或是有些事情不如就選擇不說了。

一旦釐清輩分與遠近親疏關係之後，就可以將它們歸檔，知道面對不同的人時要用

什麼方式和態度來應對。面對老人與小孩，為了怕他們聽不懂，我們說話時會刻意把速度放慢；若是遇到反應與理解力比較差的人，或是脾氣比較急躁的人，我們也會自然而然地調整語速，否則當你說話的速度跟他一樣快時，他會聽不懂你到底在說什麼。

這套劃分說話對象是誰的方法，也可以套用在工作上往來的客戶之中。我常說，和不同人說話時，你要像個變色龍一樣。這不是要你變得狡猾或巧言令色，而是面對不同的人，就要用他可以聽得懂的語言、他可以明白的方式說話。

例如面對長者型客戶，有的快人快語，有的深思熟慮……當你和一個古意的阿伯客戶談保險或談投資，你說：「阿伯，如果您要投資這個的話，根據內政部頒布的××法案中的第×條第×項，還有您的財務狀況……」

他可能會回你一句：「你在說什麼？我怎麼一句話都聽不懂……」

此時，你得要有耐心地用他能夠理解的語言來說：「阿伯，我跟您說，您在我們這裡的保險和投資，都有經過政府保障的，我們是政府授權合法的單位，你放在我們這裡的錢不會不見。還有，如果你只有存三年，利息很低啦！只有××塊錢這樣，如果您存

個十年，利息就有×××，還有第三種方案可以讓您利息賺更多，那您覺得哪一種方案，對您來說比較好？」

阿伯說：「我想要利息多一點。」

「那就是第三種方案，可是我跟您說，這種方案每個月存的錢要多一點喔！」

阿伯：「要多存多少錢？」

「我幫您算一下喔！」

用這種簡單明瞭的方式就可以，不需要搬出一堆政府法規或是談到投資報酬率多少、市場機制如何……

若是面對自以為很懂或確實有做功課的客戶，就需要用專業來說服對方……

「我知道您是看了這份報導，但這報導其實是用這個方式演算出來的。沒關係！我做試算表給您，您可以回去衡量一下。」

不需要跟那些很有自信、生怕吃虧上當的客戶辯論，不妨放慢說話速度、拆解對方的話，表達得比對方更清晰、更理性，並且做到以客為尊。

遇到這種情況，你可以順著他的話說：「對，我知道您是對的。好，我按照您的要

求做個試算，另外這是以我的建議做的試算表，這兩份資料您可以帶回家作個比較……」

在不據理力爭又不傷到客戶自尊的情況下，客戶就會比較哪一個方案對他來說更有利。

客戶說：「我看過你這份試算表了，是不錯啦！但加上我這份會更好。」

「對對對，聽您的更好。」當下，你可以立刻同理客戶的需求，如此一來，成交率會更高。

我一再強調，說話前，要先了解你的最終目標是什麼。如果你的目標是想要說服對方，藉由服務達成業績目標，那麼，又何必去傷害對方呢？

我弟弟郎祖明在政大 EMBA 的企業家班教課，來上課的學生大都是公司的 CEO，或是副總以上等級的人物。學校原本預計開一堂名為「市場經濟」的課程，但是這些已是專業經理人的學生紛紛跟學校反應：「我們在這行打滾了這麼多年，要談市場經濟，我們可是比講師更專業！」

校方問：「那麼你們想上哪種類型的課程呢？」

學生們說：「我們想上的是工作之外很想接觸，但卻接觸不到的科目。」

這些縱橫商場的專業經理人，他們的實戰經驗比學院派的研究數據更為精準，他們當了老闆這麼多年，哪裡需要別人來教他們做老闆呢！

遇到在某個領域是專家的客戶，由於他們熟知該領域的現況，只想了解市場上最新的動態。但是這些大老闆來上ＥＭＢＡ課程，最終目的是想找到自己的盲點，想要突破現有的能力與資源，找到另一個看待自己的角度。

最後學校開設的課程是「創意、戲劇與管理」。而我弟弟在這堂課中，設計了透過表演方式來訓練自己的課程，讓這些學生動手寫腳本，將自己的生命故事搬上舞台，獲得了他們的一致好評。

面對不同的客戶時，要按照他們的需求量身打造，提供服務，而不是將同一套方法適用在每個人身上。只要是從事服務「人」的行業，「體貼入微」的道理，可說是一通百通。

最好的服務是同理心

還記得我四歲多時，有天母親帶我搭公車去辦事，當時車上很擁擠，我坐在靠走道的位子，有位體型較胖的人因為公車晃動擠到我身上來。我忍不住抱怨了幾句，坐在一旁的母親小聲地對我說：「不要說了。」

但是，那人仍舊不時擠過來，我又開口抱怨，母親再次叮嚀我：「不要說了！」

回到家之後，我被母親狠狠痛罵了一頓，她這樣做是要我了解：「人都有不方便的時候，要同理他人的處境，而不是只想到自己的不舒服。」

我的父母親從小就教導我，對待他人不要有高低之別。對於生活艱苦的人，不要看不起他們；對於身體活動不方便的人，要對他們保持友善；對於際遇不如意的人，多給他們一些關懷與支持的力量。從他們身上，我學到一個寶貴的人生智慧，就是同理心，他們也是我待人處世的典範。

有一回，週年慶期間，我去某家連鎖百貨公司逛街，停在常用的保養品專櫃前，我問櫃姐：「請問你們的週年慶活動結束了嗎？」

櫃姐說：「嗯，其實還有啦！」

我說：「我想買你們的 ×× 保養品組。」

櫃姐說：「喔，這組保養品活動已經結束了。」

我進一步問：「那現在還有其他的優惠產品嗎？」

櫃姐說：「妳可以參考這套買三送一的優惠組合。」

看著櫃姐意興闌珊地介紹產品，完全勾不起我的興趣與購買欲望。

我再問：「那這樣買下來是多少錢？」

櫃姐說：「喔，總共是一萬多塊，可以省 ××× 元……」

我再看了看說：「這樣子啊！」

她接著說：「其實妳一年的用量也差不多是這樣，現在先買起來比較便宜。」

我說：「謝謝妳，我再想一想。」

這位櫃姐的說明雖然聽起來很划算，但是無法讓我在當下就掏出錢包來。

後來我再去逛另個門市、同一間保養品的專櫃，這次碰到的店員是櫃哥。

我問他：「你們是不是週年慶剛開始？我想問××保養品……」

櫃哥說：「對，但妳講的那組保養品活動已經結束了，我們只剩下這種……」

他拿出的保養品組，跟前一間櫃姐所介紹的買三送一產品是一樣的。

櫃哥又說：「我想先了解一下您的保養品用量，現在還剩多少？」

我告訴櫃哥剩餘量，他說：「那的確是該補貨了！雖然現在沒有之前的優惠組合，如果妳買下這組買三送一的產品，我還是會送妳這個本來就有的贈品，另外還可以再選擇一個提袋……」

「會漲點價喔！」

櫃哥的說明非常清楚，並且進一步遊說：「妳現在買起來，這個量應該剛好可以用到明年的週年慶，而且這個優惠明年還不一定會有。我偷偷告訴妳，之後這保養品可能會漲點價喔！」

聽到這裡，我當下就決定：那就買下來吧！

同樣的優惠組，我選擇了向櫃哥買，除了他的態度誠懇有禮之外，最重要的是，他懂得做生意時應該如何跟顧客溝通。

櫃哥站在「為我考量」的立場，很會「演」，而櫃姐則站在「我是專櫃小姐，我很專業，妳不能早點來嗎？」的立場推銷自家商品，專業有餘，可是無法成交，因為它缺少了同理心。

我常說：「人心是貪的。」服務便是要利用人性的弱點，對顧客不著痕跡地下手。

小時候，媽媽曾經跟我說了一個故事：

有家專賣糖果的零售店，裡面的糖果統統都是稱斤掂兩賣的。有一天老闆注意到，有位女店員的櫃台前面排隊的客人總是特別多，他忍不住私下把那位店員叫來問：「我這樣說妳不要不高興喔，妳不是我櫃上最漂亮，也不是最年輕的女生，但是妳的櫃台前面永遠都有人在排隊結帳，業績也是全店最好的，妳到底是用了什麼方法呢？」

這位女店員說：「很簡單啊，我只是觀察到顧客的心理而已。如果客人們想買一斤糖，通常店員會一把抓出超過一斤的量放在磅秤上，再把多餘的糖果一顆顆拿掉，稱到剛好一斤，再給客人。但是客人看到磅秤上的糖果減少的過程，心理往往會覺得不舒服。所以我會先拿出不足一斤的糖果，再把糖果一顆顆地放上磅秤，讓顧客有賺到的感覺。同樣都是一斤的糖果，客人的感覺就會好多了。」

這也是商品定價一九九元與二百元的差異。

假設地上掉了一塊錢，一般人會去撿嗎？不會。但是一件定價二百元有找，就會讓顧客忍不住出手搶購。

你會發現，那些很會服務客戶或很會銷售的人，他們通常有個特質——很了解顧客的心理，會替他們著想，讓顧客覺得「賓至如歸」。而他們的銷售話術通常不是按照公司提供的ＳＯＰ，而是自行消化後再發展出一套屬於自己的祕密武器。

在工作與專業領域上，我們每個人其實都有成為「變色龍」的能力，知道如何去辨識不同的人，以及調整說話的方式。只是，我們往往沒有好好去運用這個技巧，或是試著去分類與分析一個人的性格。當你分析久了，自然而然會知道該怎麼跟眼前這個人說話，在人際關係中左右逢源。（附表二：變色龍行銷術）

談話對象的特質	• **年齡**：語速、音量 • **教育**：詞彙 • **語言**：台語、客語、國語或其他語言 • **性格**：急躁、自視高、細心、嘮叨、小心翼翼、豪爽 • **職業**：就職業特性分析
拉攏之道	• **同鄉** • **同校** • **當兵同梯** • **共同認識的人** • **以上皆非者，就要主動出擊** • **針對職業詢問特殊性、甘苦談或軼事** • **適時的讚美**：服裝、氣質、應對、聰慧、對大眾的貢獻（迷湯難拒） • **蒐集各行各業的資訊**
如何達標	1・**即時兌現**：積極、專業、迅速（但不給對方壓力） 2・**放長線**：專業、耐心、貼心周到、不催促（這次不買沒關係，總會等到下一次）
方法	1・聆聽為先，充分了解客戶的需求。 　需求不同： 　• 排場尊貴，不在乎價錢 　• 實惠、經濟、利多（贈品、折扣） 　• 品質、效率 　• 以量制價 　• 售後服務最黏著 2・以自身專業分析，建立專業形象。 3・同理心：「我是站在你這邊為你著想的。」
附註	方法當然很多，要懂得善用： • 偶爾可以撒嬌 • 可以堅定展現專業 • 同理心最重要（重複三遍）

表情能傳遞內在流動的情感

有一次我準備出國前，在機場免稅店逛逛，問一個站櫃的店員：「不好意思，請問這裡有沒有 Giorgio Armani 的牌子呢？」

店員面無表情地斜瞄了我一眼說：「沒有，我們這邊沒有。」

我心裡忍著沒說話，這時另一個店員見狀，熱心地走來，說：「請問您有什麼問題？」

我說：「我想問有沒有賣 Giorgio Armani 的東西？」

店員說：「喔！我們這裡沒有，您要到前面那個櫃，我可以陪您走過去。」

同樣是「沒有」，兩位櫃姐臉上的表情與說話態度，給人的觀感就大不同。前者的表情冷淡，讓人很有距離感。

如果你覺得自己已經是個善於察言觀色、懂得看對象與場合說話的人，但是和他人面對面交談時，表情總是讓你功虧一簣，該怎麼辦呢？

有個萬變不離其宗的方法，就是──笑臉迎人。

為什麼很多人臉上沒有笑容時看起來面癱？這是因為心裡不笑，臉部表情又怎麼會笑呢？

你有沒有發現，小孩子只要不是身體不舒服或有什麼問題，通常臉上都是笑嘻嘻的？小時候的我們都是如此。可是，隨著年紀增長，尤其是踏入社會工作後，現實中各式各樣的生活壓力排山倒海而來，讓我們臉上的笑容變得愈來愈少。

長大後的你，是否想過把「笑的能力」找回來？

當然，我不是要你整天傻笑，而是把微笑變成習慣。

由於工作的關係，我經常需要在外頭走動，通常只要和人對上眼，我的習慣就是給對方一個禮貌的微笑。

面癱的人往往是內在沒有熱情的人，也沒有觀察自己的習慣，因此不知道自己的臉部表情臭到讓人退避三舍。

想要改善面癱，我的建議如下：

① 去照照鏡子，端詳歲月在你臉上造成的表情紋

有的人會發現自己的法令紋深了，有的人眼角出現了幾道魚尾紋……好好檢視臉上的表情紋，就知道自己平時面對他人時，通常會端出什麼樣的表情。我們想要尋求他人幫助時，通常會去找臉上表情和善的人，而不是苦著一張臉的人吧？

② 保持笑臉迎人

我的表姊有個先天的小缺陷，她的上唇比較短，小時候常常不自覺地嘴巴張開，我的母親就跟她說：「女孩子嘴巴開開，面相不好，妳要把人中拉長、閉緊嘴巴才行。」

表姊把這句話聽進去了，隨時注意拉長人中、閉緊嘴巴，讓她的嘴角自然而然地上揚，笑容就綻放了！當微笑成為她的日常習慣之後，每次看到表姊，我都覺得她讓人有一種如沐春風的感覺，因此更喜歡跟她親近。

找到想要扮演的角色與熱情

少女時期的我，不是一個愛笑的人。

還記得上了國中後，因為我不太愛笑，加上想事情時臉部表情嚴肅，看起來一副恰北北的樣子，同學們都覺得我臉很臭，不是那麼容易相處。

當我意識到這一點時，我拿起鏡子，仔細端詳鏡子裡的自己。此後，我變得喜歡照鏡子，開始觀察自己的表情，對自己感到好奇了起來。

當時我心想：「我看得到同學用功的樣子，但看不到我自己啊。」

因此我在桌前擺了個鏡子，當我專注念書時，突然想看看自己用功的樣子，就抬起頭看一下鏡子。

接下來，我開始跟鏡子玩遊戲，露出齜牙咧嘴、瞪大眼睛、翻白眼、臉歪嘴斜⋯⋯各種表情，有時候還會被自己的表情嚇到，趕緊鑽進被窩睡覺去。

對當時的我而言，照鏡子是個很好玩的遊戲。我看到家人剛睡醒時眼睛腫腫的，也想知道自己剛睡醒是不是如此，於是一起床就立刻衝去照鏡子——原來剛睡醒時眼睛無神，整個臉水腫，難怪別人看一眼，就知道你剛睡醒。

另外，我對哭臉也感到好奇，當我哭到鼻塞、頭痛、眼壓大的時候，就會去照鏡子，原來哭臉是這樣啊！觀察完鏡子的自己之後，接著再繼續哭下去……

透過鏡子觀察處在各種情境、各種情緒下的自己，久了之後，我對自己的表情會出現什麼狀況變得熟悉。而我之所以喜歡上表演這件事，也許就是從這個時候開始的吧！

找到自己想扮演的角色與熱情所在，這點十分重要。

蘋果的執行長庫克，他在演講時的笑容與表情並不多，但是一旦出席產品發表會時，庫克在台上的話語往往能讓人感受到他內心的熱切，讓大家願意專注地聽他說話。

說話並不一定要表情豐富，而是用內在的「流動」帶動眼神來感染聽你說話的人。

說話也不一定要滔滔不絕，比方說庫克說話時也會有停頓下來思考的時候，這是內在自然的「流動」，並不影響他的說話效果。

何以內在的「流動」能影響到外在？當你內在的情感、感受……各種狀態都到位時，就不見得只能靠語言來傳達給他人，有時候透過一個動作碰觸、一個眼神流露，對方就能感受到你想傳達的訊息。

舉例來說，當你在青少年時期，在每天搭乘公車上學的途中，也許會注意到某個同

校的男生或女生，日子一久，便對他（她）產生了某種情竇初開的情愫。雖然你的心裡忍不住小鹿亂撞，只敢偷偷地看著他（她），但你心中「流動」的情感是滿溢的，因為你的眼睛裡只有那個人。

當你和心儀對象的視線不小心碰觸時，若是妹有意郎有情，此刻還需要多說什麼嗎？不需要。只消一個眼神，就能得知彼此的情意。

接下來，若你想更進一步了解心儀的對象，就必須懂得從對方的內在流動中去蒐集一些線索，從中推敲出如何跟對方說話與互動的方法，拉近你們之間的距離。

有哪些線索可搜尋呢？比方說觀察對方臉上的微表情、肢體的小動作……等等，這種觀察力不只適用於談戀愛，一旦在生活中養成了這種觀察的習慣，你的判斷能力自然就會愈來愈準確。

「流動」的奧義

一九八八年，優人神鼓的藝術總監劉若瑀首先將「貧窮劇場」的訓練方式帶回台灣。「貧窮劇場」對身體的訓練很嚴格，而它基本的中心思想，就是「流動」。

　第二幕　絕佳的溝通需要五感並用

在做肢體的「流動」時，第一不要有機械性、舞蹈、重複的動作，所有動作來自於你「心裡流動的音樂」，心想著它要帶你去哪裡，身體就跟著那個「流動」盡量伸展。

把自己的身體充滿所在的空間，不局限於某處，你可以上下左右移動自己的身體，同時與他人保持相對的距離。

由此可知，所謂「貧窮」就是把一切簡化到極簡，回到人的本身。在舞台上，不見得要有華麗的布景與服裝，甚至連語言都能抽掉。只憑聲音就能表達出各種情緒，不需要靠語言。而光是運用身體，也能做到各種表達的需求。

表演者將內在流動化為肢體語言，感動觀眾，這內在流動也能化為你自己的語言、展現你的樣貌，只要你的內在「全心全意」，便能打動人心。

遭遇看不見的盲點時，何不主動開口問

眼神能傳遞一個人的真實情感。前陣子我在講相聲，講到《白蛇傳》的青蛇時，我的形容是：

在看那青衣女子，似是丫環模樣，雖不如白衣女子端莊秀麗，倒也嬌豔異常，尤其是一雙大眼，活潑靈動能傳千言萬語。

我們的心裡想什麼，眼神就會如實呈現，除非是城府很深的人，否則很難偽裝。

有時候，在百貨公司、餐廳，面對一些晚娘臉孔的服務生，我會想：「明明我沒有欠你錢，為什麼你的態度好像是我欠錢不還很久了？你來上班是有人拿刀架在你的脖子上，逼你來的嗎？如果你在這個行業看不到前景、找不到任何讓自己快樂做下去的理由，

那麼就離開吧！別在這個地方和別人互相傷害。」

除了影響顧客心情、讓自己賺不到錢之外，其實也是在浪費自己的生命。

如果你的個性真的不適合服務別人，不妨從這個行業離開，去從事別的工作。如果你真的離不開這個工作環境，又改變不了現狀，那麼就試著在工作中找到熱情與樂趣吧。

先讓自己快樂起來，才有可能打從心底笑出來，而不是嘴笑，眼不笑。

有一種狀況是：有些人明明覺得自己很適合、很喜歡這份工作，但為什麼總是事事不如意呢？這也使得他們開心不起來、笑不出來。那就必須要改變一下做事方式和心態。

所謂「表情」，最終來自於「心態」。外在的狀態調整好之後，接下來就是心態的調整了。

我常建議身處這種情況的人，要懂得去主動問人家：「同樣的工作，為什麼我做不到你這樣的成績，你的訣竅是什麼呢？」

你可以去請教自己的直屬長官，或是跟自己要好的同事，因為有時候會有自己看不見的盲點。如果你願意放下身段，主動問人，對方通常會坦白跟你說出癥結所在：「我知道你是好心啊，可是你每次都好像在教訓客人，客人都怕你了。」

由他人眼中看到的你，也許跟你自己的認知天差地遠。但是別人看你，往往比自己

看自己更清楚，也客觀多了。

有種情況是，同事或長官與你有競爭關係，不願意坦白告訴你，這時候你可以去問

自己身邊的朋友：「我是不是有什麼問題？」

我進入演藝圈一年多後，開始在華視《連環泡》節目中演出。我在《連環泡》中的

角色常常都不一樣，所以字幕上只會出現一下子名字，雖然我的名字不好記，但是出門

時很容易被觀眾認出來，說：「哦！妳是那個演連環泡的。」他們覺得我很面熟，但又

叫不出我的名字。

那時候我跟北藝大的大學同學往來很密切，有次和老同學出去時，我說：「我一定

要問你們一件事，你們要老實跟我說。」

同學說：「怎麼了？」

我說：「因為工作的關係，走在路上，大家看到我會認出我是演電視的人，跟你們

出來時，別人也會對我指指點點，你們會不會覺得很煩、很討厭？」

同學說：「不會啊！如果沒有人認出妳，那不就代表妳很失敗嗎？」

我再問：「那你們覺得我有沒有因為做了這行，就變了一個人？讓你們覺得跟我相處不舒服？」

同學說：「不會啊，妳跟我們在一起時一直是這個樣子，沒有什麼改變啊！」

「那就好。」我再三叮嚀他們：「如果我有變的話，請你們一定要提醒我，我會反省自己有哪裡做得不好。」

「主動問」一直是我的工作和生活習慣。

高中畢業後，我有很長一段時間沒跟同學見面，幾年前我參加了一場高中同學會，發現在座很多同學都做了媽媽，還有的當了阿嬤。

當時我在別的劇團演戲，一位高中時跟我感情不錯的女同學和我說，她女兒就讀一所演藝學校，女兒的同學因為建教合作會來我的劇組打工。

她們第一次來看我們排戲時，我還嘻嘻哈哈地說：「坐進來一點，不要害怕，我們又不會吃人。」

我父親是電視台幕後工作人員，從小到大，我看到幕後工作有多麼辛苦，因此對工

作人員一向特別關照，能照顧他們的地方一定會去做，即使在後台我也不會兇人。我只會教人，從來不會罵人。

有一天，那位女同學在臉書私訊我，寫道：「妳也是基督徒，對人應該要和善。」

我不解地問：「對不起，我不懂妳的意思。我做錯什麼事了嗎？」

她繼續寫道：「我女兒最要好的同學，之前去你們劇團打工，她說妳對她們的態度很差，把她們嚇壞了。」

我說：「在我印象中沒有這件事啊！」

她接著說：「妳不要不承認錯誤。」

我說：「我不可能對這些學生有這樣的行為，妳要不要先去把事情弄清楚呢？我不是不肯承認錯誤，而是我沒有做。」

她說：「那妳的意思是我女兒騙我！」

我說：「我不是說妳女兒騙妳，但妳要不要先了解事實再說呢？也許妳女兒的同學是說郎祖筠演的那部戲中的角色很兇，而不是郎祖筠對她說了什麼？」

女同學立刻說：「沒關係啊，我是基督徒，做錯事我可以寬恕妳。」

不管我如何解釋，她還是聽不進去。

我很不喜歡這種被人冤枉的感覺，我說：「這樣好了，妳要不要請妳女兒約那位同學出來，我們問問她好嗎？」

她說：「難道妳要嚇死小朋友嗎？」

我沒有辦法再跟她溝通下去了，只好說：「妳相信也好，不相信也罷，我真的沒有做過這件事。」

女同學後來還傳了一大篇聖經中說要與人為善的章節給我。

這中間一定有什麼誤會，才會讓她如此嚴重誤解我，也讓我的心情非常難過。想了一會兒，我在個人臉書發文，寫著：

「我寫這篇文是想要了解，在這麼多年的劇場工作裡，我有曾經不小心傷害過誰，或對誰說話不客氣，或不小心做錯什麼事？如果你很不滿意我，請你現在告訴我，不要讓我繼續錯下去。我是認真在發問的。」

許多劇團後台工作人員是我的臉友，看見這則貼文，下方的回應清一色都是：「郎姐耶，怎麼可能?!」、「有人在造謠嗎？我們撕爛他的嘴！」……

沒多久，女同學看到了貼文，又私訊我：「妳是什麼意思！現在要去肉搜了嗎？」

我說：「我在做自我檢討，是不是曾經不小心得罪了人？我沒有寫到這件事，怎麼會肉搜到她？」

她說：「我真的沒辦法再跟妳講話了！」接著又留了一些負面的話，便再也沒有跟我聯絡了。

我心想，既然再怎麼解釋也無用，那就算了。

後來，我偶然地聽到一位朋友說，那位女同學有些情緒上的問題，我心裡就把這個被冤枉事件給放下了。

當然，我自己也會檢討：「是不是我急急忙忙說了不中聽的話，讓別人受傷了呢？」

但是，當你看不到背後的真相時，請先不要被情緒給牽著走。

我的方法是：「開口問」，或許答案就在別人對你的觀察裡

在課堂上，我常和學生說：「聆聽與發問是一體兩面；懂得聆聽，才懂得發問。」

問問題時要問在點上，最糟的情況是漫無目的地問一些沒有意義的事情，這其實是在浪費彼此的時間。

當你在開會或與別人交談時，若有聽不懂的地方，先別急著發問，可以用紙筆或手機記下來，並且有順序、有邏輯地整理問題。

親筆寫下有個好處是：寫完後回頭看一目了然，知道哪裡可以刪減增補內容，或是重新調整順序。比起電腦打字，親筆寫字的過程更像是在進行邏輯思考。

也許有人說：「我在腦中小劇場沙盤推演不行嗎？」不是每個人都有這種能力，而且很容易忘記！

不管是在課堂上或工作場合，有一種常見情況是：大家不敢問問題。一方面是不想惹是生非，只想靜靜地當個聽眾就好。另一方面是沒有問問題的習慣，生怕自己提出問題後會被嘲笑：「天哪！你連這個也不懂。」

就算被嘲笑又如何，我相信你的收穫一定比嘲笑你的人更多。不妨把害怕丟臉與愛面子都暫時丟到一邊吧！

開口前請先考量他人的感受

有次上表演課時，某位演員的經紀人跑來跟我說：「老師，妳都直接跟其他學生說

哪裡做得不夠好，為什麼我們家那個藝人，妳都不講。」

我說：「等下課後我再跟他講。」

經紀人說：「為什麼要等到下課後？」

我說：「因為你們家那位個性比較好強，在別人面前講太多他的不好，他會反彈，

這樣以後上課效果會不好。」

經紀人說：「對，妳這樣講，的確有道理。」

現代人自我意識高漲，在一些社交場合說話時，常常會優先想到……對自己來說，聽

到不悅耳的話，是否覺得不舒服？要是被別人指責或只是輕輕提醒，都會不開心；因為

愛面子作祟，往往立即反彈，而不是去判斷這樣的情緒從何而來。

如果對方不是真的做錯事，或你不是真心為對方好，其實沒有必要去批評別人，招人討厭。但是，面對那些願意好心提醒你，跟你說他留意到了什麼的人，你都應該要真心感謝他，而不是在第一時間作出這樣的反應：「你憑什麼講我？這樣讓我很丟臉耶！」

「你在別人面前這樣說我，我還要不要做人吶？」……

不管從他們的口中，你是否發現自己缺乏、不足的地方，或是沒有留意到的事情，都要心存感恩。

提醒者也許是用心良苦，但是在說話前還是要先考量一下對方的感受。如果被提醒者的個性倔強，不喜歡被公開提醒，那麼就找個機會，佯裝不經意或是半開玩笑地跟他說：「你之前就是這樣啊，我只是不好意思跟你說而已，現在你知道了吧？」適時提醒對方，同時替對方保留一些面子，如此一來，對方通常會回應你：「不好意思，下次改進。」

有次我去主持一場企業活動，事前聯絡的員工跟我千叮嚀、萬囑咐地說：「絕對不要 Cue 董事長，絕對不要跟他說『抖內』，絕對什麼事情都不要講，他會生氣。」

我說：「你們放心，我了解。因為我很年輕的時候主持過董事長的活動，了解他的個性。」

身為主持人，不可能完全把位高權重的董事長當作空氣。當天，我站在台上一邊主持，一邊小心翼翼地注意董事長的一舉一動，只要一發現他拿起了麥克風，我就說：「請問董事長有什麼高見？」

董事長說：「能不能再多唱一點英文歌？」

我說：「對，現場有不少外國朋友，應該再多唱一些英文歌。」

我用這種尊重卻不干擾的方式跟董事長互動，當他想說話時我努力跟他配合，就這樣順利地完成了賓主盡歡的任務。

遇到這種情況，有的主持人可能心裡會OS：「老闆，你不要來攪局，你又不是專業的主持人，不要插話，妨礙節目進行。」

這種態度就是違背了「服務」的本質。人家請我來主持，就是期待我能夠提供令人滿意又安心的服務。我必須在不違背自己的職業道德情況下，尊重每一個人，好好掌控現場氣氛與節奏，做好主持人的本分。不管是面對台下的老闆、員工或是台上的樂手，

TIPS 如何培養換位思考的能力

想要培養換位思考的能力，練習「觀察」很重要，除了你要能夠站在對方立場想事情，還要能感受到對方需要什麼。

例如在工作環境中，你發現一位同事一直打噴嚏，你可以觀察他是鼻子過敏或是冷氣開太冷，關心地問他：「你會冷嗎？是不是有點不舒服？」適時遞上衛生紙或口罩，相信這位同事一定會對你留下好印象。

或是你發現有同事一臉焦躁、坐立難安，也許他正為待會要開的簡報會議緊張，這時候適時遞上一杯水，就能幫助他平穩情緒。

我的朋友常對我說：「妳怎麼那麼會買禮物啊！」其實我之所以每次挑禮物都到位，是從聆聽朋友說

的話而來的。比方說我聽到某位朋友說：「我好想買這個，可是實在太浪費了！」或是：「這個好可愛喔，我之後再買。」我會記在心裡，下次朋友生日時，就買下朋友想要的東西當作生日禮物。

朋友看到禮物時往往一臉驚喜：「妳怎麼知道我想要這個？」

我說：「嘿嘿，我就是知道。」

我喜歡自己身邊的人都過得開開心心的，因此會去觀察他人的需求，自然而然養成換位思考的能力。這一點，也是從我父親身上學來的。

換位思考不需刻意，而是要出自真心。當對方察覺你是真心誠意留意到他的需求以及對他好，人與人之間的交流與溝通，自然就會暢行無阻。

用起承轉合說一個完整的故事

接下來，我想聊聊有主題、有結構的演說之道。

平常我們和摯友與家人聊天時可以天馬行空地無所不談，但如果是在重要的場合裡，大至向老闆、客戶做產品簡報、在公開場合中演講，或小至在團體中做自我介紹，都需要有主題、有邏輯且條理分明。

演說最基本的要訣就是「起承轉合」，以及在「起承轉合」中有清楚的「小主題」，讓聽你說話的人，清楚明白你所要傳達的重點是什麼，才可能被打動。

「起承轉合」與「小主題」是相聲的套路，我用相聲段子舉例，讓大家明白「起承轉合」如何鋪陳，以及如何鋪陳出驚喜感的要訣。

相聲的段子都有一個主題，大陸有位相聲名家曾經寫過一個服務電話的段子，聽起來非常過癮，這段子與通訊有關，也與方言多的趣味有關。

點題：

相聲前面會有個「入活」，就是點題的意思。以這個段子為例，我用自己的方式來

點題：

現在的人跟從前比起來，可真不一樣了。哪方面不一樣呢？通訊吶！從前你要跟一個人聯絡，在早先得寫信吶，如果是寄到比較遠的地方，可能一年才會寄到對方手上。如果是報喜：我生了孩子，寄到時孩子都一歲啦！

漸漸地，開始有車、有飛機了，送信就快了呀！不過都比不上現在，現在有了行動電話，當下不管你人在天涯海角，都能馬上跟對方聯絡。行動電話和網路服務，方便了很多人的生活。

說到「方便」，現在許多行業也都設有所謂的服務電話，讓你申訴啦、讓你發問啦，這也挺方便的，但也挺麻煩。怎麼說麻煩呢？

以上這段便是所謂的「入活」，先點題，講到接下來要談的事──服務電話也出現了不方便的地方：

比方說那天，我家人不舒服了，我要先打電話諮詢一下醫院，這得要看哪一科呀？去了也不知道掛什麼號，先問問吧。打電話過去，傳來「您好，這裡是╳╳醫院。

您要查詢看什麼科別，請按1，要╳╳╳，請按2，要╳╳╳╳，請按3……」等語音系統講完，時間已經過了很久了。

既然只是要問科別，那就按1吧。這還是針對記性好的人，等到語音全部念完，老早就忘了要按幾號了。再重聽一遍，終於按進去了！語音又傳來「您要掛頸部以上的，有眼科、耳鼻喉科、腦神經科……頸部以下的，有胸腔內科、胸腔外科……」

全部聽完之後，也差不多都忘了。

再來最荒謬的是，語音傳來「您要聽什麼語言？要聽普通話請按1，要聽河南話請按2，要聽山東話請按3……」到底要聽哪一個呀?!

兜了一圈，終於全部弄完了，最後則是選擇服務人員，讓專人為您服務。接下來，語音先問：「您的專人是要講普通話的，還是要講河南話的……」

整段相聲圍繞著一個主題，先「點題」——講通訊的方便之處，再講到雖然方便但

有瑕疵，並且「舉例」碰到什麼樣的情況，接著繼續講下去。高潮是初步的問題都解決之後，來了一個意想不到的「轉折」：光打服務電話就打了一個多小時，人都能到醫院了！若碰到急症怎麼辦呢？最後來到「結尾」：您的專人是要講普通話的，還是……起承轉合非常清楚。

何謂「小主題」？我再用以下段子的起承轉合舉例：

很無聊，沒有驚喜，也沒有達到戲劇性效果。

就像說故事或寫故事一樣，都用同一個套路，起承轉合一樣。這就變成重複，而且能玩同一個套路。

但相聲也有另一種狀況：雖然是繞著一個主題，可是會有「小主題」出現，因為不

中國的文字博大精深，文字怎麼來的大家也知道，分為象形、指事、會意、形聲、轉注、假借，最大多數是象形文字，再來是會意。

承 + 轉

這麼看來，你好像對文字很了解、很有學問，不然我來考考你。

不敢不敢，我沒讀什麼書。

那你認識字吧？

認識字不多。

但我寫這字你認得吧──一橫，這是什麼字呢？

「一」吧。

別「吧」了，確定一點。

那就是「一」。

那不錯，您這程度能當大學教授。

啊，我認識個「一」就能當大學教授啦。

那再加一橫呢？

二。

再加一橫呢？

三。

不錯，你程度很好，可以當考古學家。再加一豎不出頭呢？

王呀。

再加一點呢？

主呀。

那王下面加八點呢？

加八點？沒看過這個字。

您不知道呀。

我寫不出來有這個字呀。

這就叫「王八」。

哎喲，你罵人了。

是嘛，就開個玩笑。

先來分析以上這段「承＋轉」，「承」的裡面本身就有「小主題」的起承轉合，從

最簡單的字問到較複雜的字，在「加一橫、加一豎、加一點」的套路之後，是轉折：

「那王下面加八點呢？」到這裡，你就知道有意思的來了。

至於「合」是什麼呢？那麼再回到王這個字。

王的右邊加一點念什麼呢？

玉呀。

王加兩點呢？

王加兩點？沒這個字呀。

怎麼沒有呢？左邊一點右邊一點。

那我知道了，古寫的玉字，兩邊都有點。

不錯呀，您能編中文課本了。

唉，您又來了。

以上我們能看出「合」中有「承」，延續了前一段「承」裡的簡單套路。接下來可以在「合」裡來個「大轉折」，這個「大轉折」換了遊戲規則，並且也有本身的起承轉合。

比方說這個遊戲規則可以是：「中文字有些字是可以接在一起的，這個字接上那個字是什麼意思？」直到最後「合」的結論：「**中文博大精深，一般人能認識個五千字就很了不起了！**」再作個收尾，這收尾還可以有它本身的起承轉合，最後必定會爆出一個很好笑的結尾。

我常鼓勵大家多聽相聲，原因就是不管相聲用什麼樣的模式來寫，它的起承轉合很清楚，最精采的地方就在「轉」的部分，它讓人想像不到，在一個看似規則的情況下，突然跳出一個突兀奇怪、引人發笑的東西。

想要練習起承轉合的邏輯，我常鼓勵人們去學說「笑話」，因為**笑話是最短、最精簡的起承轉合**。「笑話」的重點是人、事、時、地、物，而寫作文或寫故事，也不脫離「人、事、時、地、物」——角色有誰？角色之間發生了什麼事？在哪裡發生？什麼時間發生？有哪些物件跟隨事件一起？

我們都知道，在眾所皆知的《白雪公主》故事中，如果沒有蘋果貫穿，這個童話故

事就成不了。此外，白雪公主故事中有個角色是獵人，獵人手上若沒有刀，他殺不了公主；皇后沒有鏡子，這故事說不完；至於王子，他一定要有匹白馬……故事中的每個小事件都有人、事、時、地、物，彼此串連。

白雪公主的故事是從《格林童話》而來，童話中並沒有詳細敘述小矮人的形象，而小矮人是長相可怕的地精，但是迪士尼成功地把小矮人的形象塑造出來，並且重新詮釋它的人物性格。

迪士尼給了主角很好的個性與背景，即便故事主角是一瓶水，也會把這瓶水擬人化為吸引人的角色。比方說，喝了這瓶水使人長生不老，便能勾起人們了解這瓶水的興趣。

有次我看到一篇單格漫畫，十分有意思。畫面的主角是一隻松鼠與一隻北極熊，北極熊的身上纏滿了聖誕樹上的裝飾燈泡，頭上戴著聖誕帽，還插了顆星星，並且點亮了燈。

松鼠走到了北極熊面前，說：「你為什麼要把自己弄成這個樣子？」

北極熊說：「如果人們覺得我是一棵聖誕樹，就會把禮物放在我身邊。」

單格漫畫的故事說完了，雖然畫面簡單，但包含人、事、時、地、物，且寓意深遠。

漫畫中松鼠與北極熊是「人物」，在聖誕節時插上電、點亮燈泡是「事、時、地、物」。

我再舉《小亨利》的四格漫畫為例。

第一格（起）：小亨利穿著短袖短褲、戴著耳罩和圍巾，走在街上（人物、物件、時序為冬天）。

第二格（承）：小亨利看向他發現的某個東西（事）。

第三格（轉）：那個東西原來是可以自己錄唱片的唱片行，小亨利走進去了。

第四格（合）：小亨利手上拿著一張自己錄好的唱片。

這則四格漫畫用簡單的起承轉合邏輯，說了一個完整的故事。

不管是演講、做簡報，或是開啟任何一個話題，只要是面對他人，這種有目的性的說話，都必須更清楚地去整合起承轉合的邏輯。

用起承轉合做簡報

在職場中，做簡報是必備的工作技能之一，若你能在簡報一開始就引人注意，讓大家把目光焦點集中在自己身上，將大大地提高成功的機率。

在開啟話題的「起」方面，基本條件是：主角（人物）是誰？先把主角說出來。

比方說簡報的主角是一瓶水，這水裝在一個漂亮的瓶子裡，看起來十分美觀。

這份簡報的起承轉合如下：

（起）

各位，這個瓶子很漂亮對不對？但是，這只是外觀。瓶子可以隨時更換，重要的是裡面的水。這是什麼樣的水？我認為，這是現代大眾都需要的生命之水，是全世界所有的童話傳說中，大家都在尋找的青春之泉。

這一段簡報者強化了主角，先把水的地位提高，引起與會者的注意。也許它是一瓶天然水，沒有經過化學汙染，水質純淨，是大眾都需要的生命之水、青春之泉，是一瓶好水。

從許多的記載裡發現，很多人都在尋找它，希望藉由它能夠長生不老、永保青春，也許要派考古學家、地理學家、科學家去尋找，可是始終找不到它。你不知道，它其實就在你身邊。

這一段承接了「起」，並且留下伏筆，更加引起與會者的好奇：「就在我身邊？」

眾人心中生起渴望，想知道這青春之泉究竟來自哪裡。

剛剛我說了這瓶青春之泉就在你身邊，但是條件是：你必須要先擁有「這個東西」，它不是淨水器，也不是化學物品，而是一塊能在家裡、在你身邊，隨時隨地為你製造出青春之泉、生命之水的「介質」。

「水」看似是主角，但轉折來了，原來「介質」才是主角。

這介質是一顆石頭。為什麼E牌的天然礦泉水會這麼純淨？就是因為E牌水源的冰川下，這石頭為E牌的水質做了完全的過濾與淨化。我們公司獲得這種石頭的全球獨家開採權，把E牌的水直接送到你家。

需要跟我們買淨水器嗎？不需要。這塊石頭的壽命多長？這塊石頭可以過濾將近一噸的水，若以一天喝兩千CC水的量，可以使用五百天。只要前晚把這塊石頭放在飲水中，經過一晚就有天然純淨、富含礦物質的好水可喝了。

來，給大家看一張照片，這位女士，你們猜她幾歲？（此時眾人猜她五十多歲）。

她是我們的總裁，今年已經七十八歲了，因為她從五十多歲開始喝這種水，歲月的痕跡不曾在她身上停駐。

每天只要喝上兩公升的生命之水、青春之泉，就能跟她一樣凍齡。

在簡報中，一連串的轉折不停地出現，也不斷加碼，帶給眾人驚喜。

每一塊石頭的包裝上都有它專屬的 QR Code，如果您要買的話，我們只針對你們這群一起打拚、願意相信我們、願意支持我們的朋友們，只有你們有特別優惠；你們買的話，終身八折。離開這個屋子，等我們上市之後就再也沒有這樣的優惠了！

如此一來，現場的買氣或是進貨意願，自然就會提高了。

在不欺騙人的前提下，說話的起承轉合是活的，數據都是真的，差別則在於表達的方式。

此外，在「起」的點題階段，用「比較級」開場也是好用的手法。比方說，把前面舉例的生命之水與他牌礦泉水做出比較表格，將它們的優劣一一列表，讓與會者清楚地看出其中差異。

如果你對做簡報沒信心，建議你事前做好功課，可以用「手寫」的方式將簡報流程寫下來。手寫等同於「照相」的效果，手寫的內容會深深刻印在你的腦海中，不讓你在臨場時慌了手腳。

另外，你可以在平常時就蒐集一些小故事，做簡報時，適時以小故事來串場。它具有潤滑現場氣氛的效果。聽那些厲害的人做簡報時，你會發現，說個小故事正是他們撼動人心的原因。

成為問題設計者

舉行會議，不外乎是要解決問題，希望與會者提出改善現況的方法。

在這裡，我們假設會議目的是：如何運用各部門的專才，在年底時突破公司的業績目標。

為此，公司組成了一個專案小組，小組成員來自不同部門，有行銷單位、企劃單位、業務單位、財務單位……彼此之間並不熟悉。

倘若你是小組的成員之一，在開會前，要先搞清楚：這個小組集合在一起的目的是什麼？在會議前事先準備「問題」，並且用不一樣的自我介紹方式開場，使原本並不熟悉的同事，願意聽你說話。

提出問題時，「反向激勵法」是個很有效的方法。

比方說你的公司是賣汽水的，競爭公司比你的公司晚兩年進入市場，賣的是可樂，但是業績卻遠遠超越了你的公司。

你所工作的這家老牌汽水公司想要戰勝在市面上流行的可樂，奪回市場，你可以在會議中這樣開啟討論：「我最近去參加喜宴，發現桌上放的都是可樂，不知道大家有沒有注意到？現在的電影影城、遊樂場所、速食店，人手一杯的情況幾乎以可樂居多？」

「沒錯，我也發現了。」從大家臉上的表情，都可以看得出他們具有危機意識。

「你們覺得，可樂這項商品中，有什麼是我們沒有的？」

拋出一個問題後，便能開啟後面的討論。一個、兩個、三個人開始陸續加入，將其他問題接連丟出來，能夠更有效率地找到解決問題的方案。

所以，在開會之前，要先設定討論的問題，成為一個問題設計者。

設計問題主要有四個目的，一、希望成員之間能彼此熟絡；二、能勾起大家丟出各自的想法；三、達成共識；四、完成目標。

我非常喜歡小時候聽到的一個故事：有家工廠的業績始終一蹶不振，無論老闆用何種手段，不管是鼓勵的還是責罵的方式，業績都沒有起色。

有一天，老闆去看夜班的同事工作，突然靈機一動，在大家共同使用的留言板上寫下了一個數字。

第二天上日班的人看到留言板上的數字，心裡很納悶：「這數字是什麼？」

有人難免會多想：「這該不會是晚班的人做出來的成績吧？是想跟我們日班的人拚嗎？」

於是日班的人產生了同仇敵愾的心情：「兄弟們，我們日班的不能輸！今天下班前我們的表現一定要超過這個數字！」

那天日班的工人們拚命做，果然超過了留言板上寫的那個數字。

下班時，日班工人在留言板上的數字上打了個大叉叉，並且寫下了日班一天的成績。

晚班的人來上班後，看到日班工人所寫的數字：「是怎樣？下戰帖嗎？夜班的同仁們，我們不是要贏，而是不能輸！」

就這樣，日班與夜班輪流在留言板上寫下生產的績效數字，過了一段時間後，上頭的數字始終不相上下，整個工廠的營運狀況大躍升，每天載貨的貨車更是絡繹不絕地進進出出。而知道公司成長秘密的人，只有那位懂得設計問題的老闆而已。

沒有人想聽完美無缺的人演講

這幾年來我經常四處演講，推廣「FUN演生活學」的理念，對於演講，逐漸累積了一些小小的心得。

一場成功的演講，「動之以情」是最大的關鍵。悲喜交集的故事，最能夠打動人心；沒有人想要聽一個完美無缺的人演講，人們比較想聽的是演講者的失敗經驗，而不是誇耀說自己有多麼成功。一個人之所以成功，往往是來自過去的失敗。而觀眾也會從這些失敗的故事中，找到適用於自己的方法。

如果有一天你必須要接下演講這個任務，不管是什麼樣的場合，小至學校班級，大至上千人的大型會議，該如何準備呢？

演講並不需要手勢誇張、口若懸河，有時候適當的停頓，反而是種自然的內在流動，讓聽眾能夠感受到演講者的內在能量正在蓄勢待發，接下來會有更精采的內容呈現。

至於肢體語言，人們對於演講往往有一種迷思，認為動作不夠誇張，演講就沒了效果。我必須說：「過度的肢體動作反而會帶來反效果。」

在這裡，我先分享演講時的「七個不」：

① **雙手不要插在口袋裡**

這會顯露出演講者的緊張，看起來態度高傲。演講時，不需要想著雙手該放在哪裡，隨著說話自然擺動就好。

② **雙臂不要抱在胸前**

這同樣顯得高傲，也顯露出演講者的緊張和不安。

③ **讓每個移動跟停頓都成為焦點**

在講台上時，不要漫無目的的走來走去，在台上只做有意義的定位，才有控場的效果。

④ 不要用手指頭指著聽眾

用手指指人，怎麼看都不禮貌，因此相聲演員會用扇子當道具，代替手部動作。如果一定要指的話，就用手掌代替手指。

⑤ 不要忽視稱謂

這是禮貌，不管台下的聽眾是誰，稱呼他人都要合乎禮儀，有分寸。

⑥ 女性參加座談會時避免穿裙子

對著聽眾坐下時，穿裙子很容易走光，建議在這種場合以褲裝為主。

⑦ 注意坐姿

不管是男性或女性、穿褲裝或裙裝，坐姿都要注意。先不論演講內容如何，看到講者兩腿打開或不停抖腳，聽眾在印象分數上就大打折扣了。

前面我用了不少篇幅分享如何將「起承轉合」運用在簡報、會議上，當然也適用於演講。在演講中用來開啟話題的「起」，有以下幾種方法：

① 先感受

你可以在前往演講地點的過程中，事先醞釀情緒。比方說搭坐高鐵時，在高鐵車廂中遇到的事，能成為演講開場的話題。

② 先隱身在台下

開場前先坐在聽眾席，聆聽觀眾的聊天內容，甚至是他們對演講者的評價。時間到時來個出奇不意的開場，從台下走上台，給台下聽眾一個驚喜，也可將在台下聽到的話題作為開場白。

③ 先丟出大家在意的話題

這是一種表演式開場，讓聽眾立刻被演講者的情緒張力給抓住，接下來更能聚精會神地進入講者所營造的情境中。

有了吸睛的開場，接下來整個場子就在掌控之中。在演講中，也可用一些方法與觀眾交流，例如鎖定幾位反應特別熱烈的聽眾，點名他們一起互動。

要怎麼挑選對象呢？第一、眼神發亮的聽眾，表示他對演講內容很投入；第二、笑容滿面的人，絕不會錯；第三、跟身邊聽眾互動良好的人，表示他人緣不差。

還有個小技巧，我會說：「來，請這區的人推派出一位代表。」通常被推派出來的人，一定是裡面最活躍的。

此外，也可設計適當的活動，讓現場聽眾站起來，一起動動筋骨。比方說我在一場針對保險經紀人、名為「累積快樂能量，全新出發」的演講中，設計了幾個簡單的運動，請所有台下聽眾一同舒展身體。除了讓動輒一兩個小時的演講不覺得無聊，還能同時讓聽眾的身心得到放鬆，滿載快樂的能量而歸。

演講包含「表演」的成分在內，但切忌誇張，因為矯揉造作的表演一定會被識破。

不管你設計了多少橋段，唯有誠懇又大方地面對聽眾，才是成功的要訣。

以上方法僅供參考，想要設計一個有個人風格的演講，那可是誰也學不來的，就像蘋果創辦人賈伯斯的演說一樣，是無人能取代的！

引導話題，和誰都能聊得來

當你與朋友或同事聚會時，大家你一言我一句的，誰都不上心，似乎少了能夠引起大家共鳴的話題，是不是很尷尬呢？

遇到這種情況時，就和面對公司內部會議的情況一樣：「在這群人之中，有沒有你們共同擔心的事？或共同喜歡的事？」

比方說，你知道現場低氣壓是來自於快要考試了，此時，前面提到的「反向激勵法」就可以派上用場。

「我們這一群人，怎麼老是被人覺得我們光會玩，成績都很爛？那個×××，每次看我們的眼神，似乎都當我們是笨蛋。我們這次考試努力一下好嗎？」

這是一種開啟話題的方法。

另一種是「正向激勵法」，不妨講件搞笑的事情。

此時，我要再強調一次：平時蒐集故事與笑話很重要。各行各業都有笑話，也可以

說說發生在自己身上的誇張事，以一個考試小故事來舉例：

我聽說過一個故事，內容是這樣的：

有兩個人是好朋友，這兩人永遠都是由甲拿班上第一名，乙拿班上第二名，久而久

之，友情會變質耶。

乙老是覺得自己沒有比甲笨啊，為什麼每次甲都贏呢？一定是讀書的時間跟方法

不對。

甲跟乙的家隔了一條巷子，門牌分別是單雙號，房間也是面對面的，雖然看不清楚

對方，但是看得到光。期末考要到了，乙心裡想，「你什麼時候睡，我就什麼時候睡，

我就賭看看！」於是乙讀書不專心，一直注意對面的一舉一動──還沒關燈？都要

十一點了，你還在讀書？難怪你考第一名，好，我再繼續！

後來，乙體力不支，趴在桌上睡著了。結果不但覺沒睡好，書也沒讀好。考試成績

出來後，乙還是第二名，甲還是第一名，而且分數差距比以前更大。

乙忍不住問甲：「你昨晚真的讀書讀到天亮？」

甲說：「沒有啊，我十點就睡了。」

乙說：「那你房間的燈為什麼一直亮著？」

甲說：「我忘了關燈啊！」

當你在聚會中說起這個故事時，大夥必然會把注意力集中在你身上，聽完之後不禁

「哎喲」一聲，接著圍繞這個故事討論的延伸話題就順勢出來了。

如果你平常沒有蒐集笑話或故事的習慣，那麼，就說說自己的親身經驗。

以考試來說：

「好奇怪喔，每次到了考試的時候，我明明知道要把握時間，坐在書桌前念書卻力

不從心，然後就開始東摸西摸，一下子站起來喝水，一下子突然想上廁所，一下子吃零

食……整個晚上走來走去，根本沒有念到書，可是也沒有睡好！」

「對啊，我也是！明明知道要用功卻做不到……」

「我們來約好這次集體行動，設定鬧鐘響後互相聯絡一下，什麼時候該吃點心，吃完點心十分鐘後，一起讀書，到了幾點鐘再一起休息，把準備考試的效益發揮到最大！」

「好喔！」

話題就這樣延續了下去。

另一個找話題聊的方法，是「**投其所好**」。你可以找出對方有興趣，能讓他眼睛一亮、產生共鳴的話題。

比方說你知道你喜歡的人是白羊座，許多星座專家都會固定提供一週運勢的資訊，你可以私下先研究白羊座近期的運勢，等到與喜歡的人碰面時，佯裝滑手機，不經意地說：

「白羊座最近有血光喔！」

「什麼？什麼血光！」

對方會自然而然作出反應，靠到你身邊，跟你一起看手機。

「不過，×××專家說的不太一樣耶，我幫你綜合一下各專家的分析，白羊座的運

勢應該是⋯⋯」

「你真的很厲害！」

「白羊座這禮拜的貴人是射手座，就是我耶，你還不趕快巴結我！」用輕鬆的方式來開啟話題，相信一回生、二回熟，很快就能拉近彼此的距離。

再舉個例子，你可以和對方說：「今天全家便利店的霜淇淋買一送一，我這禮拜是你的貴人，來，這霜淇淋送你！」

大部分的人都會欣然接受他人的好意，而人與人的距離，就是在這一來一往的互動中逐漸縮短距離的。

引起他人興趣的話題並非無中生有，你可以在日常生活中觀察一下親朋好友的喜好。

例如你觀察到某位朋友在吃完午飯後習慣來一杯咖啡，便可不經意地跟他聊起有關咖啡的話題。

「我注意到你吃完飯後會喝一杯咖啡。」

「對啊。」朋友的興致來了。

「你都是喝哪種咖啡？」

話匣子打開之後，你們開始互相交流咖啡的資訊，很輕鬆地聊了起來。就算你對咖啡的了解與知識沒有朋友深入，這也沒關係，重要的是：你們「聊得來」。

3

掌控情緒，化阻力為助力

克服上台緊張症候群

有個年輕人曾經好奇地問我：「郎姐，表演對妳來說應該就像喝水一樣輕鬆，請問妳上台時有沒有緊張過？」

絕對有，但年輕時和現在的我，面對緊張的心情是不同的。年輕時面對那麼多演藝圈前輩，我一方面告訴自己不能表現得太差，一方面又擔心自己的表演會不會穿幫，比不上其他人……但一上了台，進入了角色之後，原本緊張的狀況似乎就沒那麼嚴重了。

這是「入戲」後的不緊張，上台前的緊張情緒依然還是存在的。

我常說，上台前一定要做足一百二十分的準備，因為上台時的緊張，可能會扣掉四十分，如此一來還有八十分可見人，還算及格。如果你只準備了八十分就上台，扣掉緊張的四十分後，就是不及格啦！

經過這麼多年下來的歷練，我終於找到在上台前平復緊張情緒的好方法。

平撫緊張情緒的第一步是：調整呼吸。

心理會影響生理，當我們緊張時，呼吸會變得急促，血液循環加快，全身冒汗⋯⋯

我的方法是反過來用生理來撫平心理的壓力。最快又有效的方法是：喝水。

當人在喝水時，會厭軟骨會蓋住氣管，防止在喝水的瞬間，身體都會擔心是否會吸不到

進入胃部。而我們的身體害怕缺氧時，即使在喝水時被嗆到，讓水順利地通過食道

氧氣，因此喝水前一定要先吸氣，喝下水後則是深深吐一口氣。

這時候你會發現自己的呼吸已經穩定下來，情緒也沒那麼緊張了。不僅呼吸和心跳速度

都變慢，也不再冒汗。

先喝一口水，稍停一會兒，再喝第二口水，喝下第二口後稍停一會兒，再喝第三口水，

很神奇地，喝水能平撫我們的情緒。心情平靜之後，你可以想清楚待會兒上台要跟

大家說什麼？面對群眾的第一句話要說什麼？然後，上台。

當你的緊張情緒沒被平復之前就先上台，會發生什麼事呢？像是開場白說得不好，

雙手發抖，之後要把場面扳回來就更不容易。

有人會說：「如果上台會緊張的話，你只要催眠自己，相信台下的人都是西瓜就好

了。」

我告訴你：「這招一點用都沒有！因為你的情緒還在，這會影響你在台上的表現。」

不失控的小秘訣

除了調整呼吸、平復緊張，喝水還有很多好處。

例如，在職場裡，常有機會碰到讓你抓狂或跟你不對盤的人，而那人很有可能事事針對你，讓你處處掣肘，只要一跟那個人說話，你就有一肚子氣。

我們都知道，在職場上，少得罪一個人，就是少一個敵人。如果不能做朋友的話，至少不要做敵人，因為敵人會在關鍵時刻絆住你，讓你狠狠地摔一跤。

因此，不需要跟那些人爭吵或相互指責。跟他們談話時，請隨身帶著一瓶水，而且是有蓋子的小口徑水壺、或插著吸管的杯子（請別帶馬克杯或其他沒有蓋的杯子，一怒之下，把水潑向對方可就不妙了）。當你意識到自己說著說著，情緒就上來了！眼看你的情緒就快要被激怒時，趕快喝一口水。

《左傳》中這麼寫道：「一鼓作氣，再而衰，三而竭。」

在憤怒的時候喝一口水，接著再喝第二口水，到了第三口時，心中的怒氣也差不多消退了。當你的心情平靜下來，就可以好好地跟對方說話，而不是用爭吵傷了和氣。

喝水調整呼吸法是我的獨門功夫，對於任何場合、任何人都適用。別小看一瓶水或一杯水，看似不起眼，實則妙用無窮啊！

讚美的力量

前面說到，跟讓自己抓狂的人說話時，喝水可以幫助你壓抑心中的衝動與怒氣，是控管情緒的好方法。但是，如果你們同在一家公司裡，對方又常常看你不順眼、處處找你麻煩，這種情況一直持續下去、無法改善，你又離不開公司，要怎麼辦才好呢？

面對這樣的人，除了離開，我的建議是，試著和他當朋友，否則情勢一時之間難以改變。倘若你們成為朋友不可能，我的建議是，不一定要當朋友，但也不要成為敵人。要知道，全天下有一種湯是誰都無法拒絕的，叫作「迷湯」，它能幫助你擺脫苦海。

也許你會說：「我不會灌迷湯啊，舉凡逢迎拍馬的事我都不會。」

我所說的「灌迷湯」並不是要你逢迎拍馬，而是要你努力去觀察跟你合不來的人，從對方身上找出「優點」，然後不經意地去「讚美」他的優點。

沒有人會拒絕別人的讚美，就算你稱讚了對方，對方還是對你不假辭色，至少不會

惡言相向。

相信我，你會發現，讚美的力量大到令你難以想像。

也許你又會無奈地說：「可是，我在那個人身上真的找不到任何優點啊，那該怎麼辦？」

請不帶任何情緒去觀察那個人，試著分析那個人。如果你實在不喜歡他的長相，那就把對方的長相拆解來觀察：也許那人的髮質很好，總是柔亮滑順；也許那人的耳垂長得很有福氣，像是菩薩的耳垂；也許那人的鼻子長得就是有錢人的蒜頭鼻；或者是單眼皮長得很有特色，眉毛長得秀氣，腳趾頭修長……就算從外型上還是找不到優點，對方的穿著打扮總有一樣是好的吧？例如眼鏡很有型、手錶跟服裝搭配得剛剛好、上衣的顏色很美、戴的耳環得體……只要用心觀察，一定會看出優點。即便只是稱讚對方腳趾頭長得好或是鏡框好看，都會令對方心花怒放，因為腳趾頭是對方與生俱有的，鏡框是他自己挑的。

透過拆解、分析，從一個人身上找出優點與亮點，是不是一點也不難呢？

而這樣的稱讚並非違心之論、逢迎拍馬屁，而是真心地讚美對方。比方說，那個跟

你不對盤的人送文件來給你，收下文件後，你可以不經意地說：「妳今天戴的耳環好襯妳的膚色。」就算那人的臉再臭，心裡也會有一絲得意。

經過一次、兩次不經意的稱讚，你與對方的關係想必會愈來愈好，最起碼對方比較不會針對你找麻煩了。這是因為你看到了對方的「價值」。

我很喜歡相聲裡的一句話：「說別人好，是大不了你，小不了我，我們不會因為稱讚了別人而讓自己變得渺小。」

我一向不吝嗇稱讚別人，比方說去電視台錄影，門口換了新的總機小姐。我觀察了幾次發現這位小姐的臉很臭，態度很冷淡。也許她在櫃台前坐了一天，覺得這份幫訪客換證件、接電話的工作很無聊。

此時，我注意到這位總機小姐的眼睛很大，在上樓前，我便回頭說：「妳的眼睛好大、好漂亮耶！」

原本臭著臉的她，不好意思地笑著回應：「真的嗎？謝謝⋯⋯」

我說：「真的啊，妳沒看過鏡子裡的自己眼睛有多大嗎？」

我是真心稱讚她，並沒有其他目的。過了一陣子之後我再去那家電視台錄影，那位

總機小姐一看到我就笑著說：「郎姐！」

我也回她：「嗨，大眼妹！」

接著她說：「郎姐，走這邊，妳今天要在這邊錄影。」

她再也不是一副臭著臉、態度冷淡的模樣了。

一句稱讚、肯定他人價值的話，能讓聽到的人和自己都受益無窮。養成樂於稱讚、

抱持感恩之心的習慣，能夠改善原本窒礙難行的人際關係。

此外，不要忘記那些跟你一起同甘共苦的人。我時不時會請一起工作的人喝飲料、

吃東西，不管是製作單位、場務、工程班，甚至是大樓的警衛，大家都是工作好夥伴，

慰問和辛勞，一個都不能少。

此外，也要學習尊重所有跟你一起工作的人。在工作上一視同仁，與人為善，心懷

感恩，就能夠廣結善緣。

人生中有起有落，也許有一天你會跌跤，而這些過去累積的善緣，說不定有一天會

回過頭來幫助陷入困境的你。

俗話說：「退一步，海闊天空」，當你遇到產生負能量情緒的事情時，不妨試著讓自己轉念——後退一步，去看清楚事情的全貌。

比方說，上司對你說：「你做事怎麼拖拖拉拉的呢？這樣太沒效率了！」、「你到底有沒有認真做事？連這個也做不好！」讓你覺得很受傷。

也許這樣的批評是有道理的，在夜深人靜時自我反省，你也覺察到：「對，是我自己的問題，我只是愛面子、不服氣，所以不願意承認。」

如果你發現他是故意找你麻煩，那就告訴自己：「我不是那樣的人，我很好，我也不想變成他所說的那種人。」

我再一次強調：**每個人都是天生的好演員**，可以自由地轉換角色扮演。每個人都有創造角色的可能性，創造角色不是為了別人，而是為了讓自己更快樂。舉例來說，許多媳婦對於婆媳關係很苦惱，想要改善這種情況，做媳婦的不妨真心把婆婆當作自己的母親來看待，也就是「扮演女兒」這個角色。

當妳把婆婆當成自己的母親，那麼身段自然會再柔軟一點，對婆婆說話時也能多一些包容，願意主動關心她，甚至能夠找出婆婆的優點：煮菜很好吃，打掃不馬虎，滿頭

銀髮看起來很有氣質……

接著再針對婆婆的優點，不經意地稱讚她，就是前面曾提到的「灌迷湯」，像關愛自己的母親一樣多讚美她幾次，也許婆媳關係能漸漸不那麼緊繃，兩人之間的互動也愈來愈和睦，不再劍拔弩張了。

如果稱讚婆婆的話怎樣也說不出口也沒關係，至少不要口出惡言批評，而是讓婆婆了解妳對於整理家務與養育孩子的堅持和界線，找到彼此可以和平共處的安全地帶。

轉移負能量三步驟

你覺得自己近來心情非常沮喪，負面情緒在心中不斷擴大，不知如何是好……這個我稱為「123」（公量散）的方法，對於幫助你轉移負面情緒、讓自己振作起來，十分好用。

ㄠ 去找尋願意聽你「哭ㄠ」的人

我們身邊一定要有一、兩個願意聽你說話的朋友或親人，情緒低落時可以去找他訴

苦，把心裡的垃圾給倒掉。一旦垃圾清除了，心情也會開朗許多。

如果你真的找不到人可以說話時，怎麼辦？那就對著手機說話吧。將手機調到錄影功能，把自己哭么的樣子全都錄下來，當你對著手機傾吐完心事之後，你會發現心中的鬱悶舒緩了不少。

量　和比自己冷靜的人「商量」

如果垃圾倒完了，還是無法解開心中的結，那麼不妨找個比自己冷靜的人商量，聽對方的建議。這個人可以是前輩、長輩，但記住，要不帶情緒地討論，否則對方無法給你適當的建議。

我年輕時在教會發生了一些不愉快的事，覺得委屈，當時從國外來了個新的會長，我先生說：「妳要不要去找那位會長談談？」於是我去找會長談，會長在聽我說話時默不作聲，只是微笑地聽我抱怨。

後來會長跟我先生說：「我覺得你太太之所以有這麼多情緒，是她對信仰的忠誠度不夠。」

聽了先生的轉述後，我氣壞了！但是後來檢討自己，我了解到自己是帶著情緒去和對方談，並沒有把事情解釋清楚，只是流於情緒性抱怨而已。因此對方無法給予我實質的建議，甚至影響了我在對方心中的評價，也是理所當然的。

散 離開現場去「散心」

如果你還是鬱鬱寡歡，這時候不妨暫時離開現場。如果你的心情還是十分難受，可以去做個二天一夜的小旅行，放鬆一下緊繃的神經。不要一直待在同一個地方，走出戶外，呼吸不一樣的空氣，你會發現自己的心胸隨之敞開，心情也豁然開朗了。

除了前面章節提過的蒐集笑話，平常多蒐集一些勵

志文章，在心情沮喪時拿出來看一看，也很有幫助。

例如患有先天性四肢切斷症的作家尼克·胡哲，他

心中充滿了愛與自信，不認為肢體殘缺會限制自己

的人生，總是帶著幽默感來看待一切。當他結婚時

還曾經幽自己一默：「我最大的遺憾是無法抱我的

妻子進新房。」多麼可愛！

「我是正常人，有手有腳、智力與能力也沒比別人

差，為什麼做不到呢？」那些不受先天條件限制、

力爭上游的故事，讓人感動。

你也可以蒐集成功者的失敗經驗，看看他們如何在

受挫後重新站起來。藉由這些故事來激勵自己。

生氣不如爭氣

在網路時代，有太多惡意的、無聊的、虛構的、逞口舌之快的言論出現。身為公眾人物，被網路上的酸民批評也是常見的事。

我的先生是個外國人，過去我曾想為他生兒育女，讓獨自在台灣的他少一點孤單感，但求子的過程並不順遂，我曾經打排卵針打到肚皮瘀青，最後一次嘗試人工受孕時儘管子宮已經著床，最後孩子還是流掉了。

看到我的辛苦與心痛，先生實在不忍心我再受折騰，他說：「妳這樣我真的受不了，我太心疼了，就到此為止吧！」

有一回我接受《蘋果日報》的採訪，跟記者談到這段求子過程，我說：「醫生說我的子宮壁天生比較薄，不容易受孕。」這篇報導出爐後，我分享在臉書粉絲專頁上，沒想到有人在下面留言：「子宮壁薄？那就是年輕的時候不檢點，夾娃娃夾多了。」

下方有人附和：「內行的。」

看到這些留言，當下我心裡很難過。心想：「為什麼有人可以待人這麼不友善？你又不是醫生，也不認識我，在沒有事實根據下就妄下評論，實在太過分了！」

我把這件事跟先生說，他問我：「看到這樣的評論，妳不生氣嗎？」

我說：「說實在的，第一時間我覺得難過，但是後來就好了，因為我又不認識這個人，為什麼要為這個人所寫的言論難過呢？再來，他不認識我，我為什麼要被他所寫的不是事實的言論而受到影響呢？也沒有必要在這個人身上浪費時間。」

我沒有必要為不是事實的事情生氣，至於他人用不是事實的事來攻擊、詆毀我也沒有關係，重點是要讓這些人明白：我會活得更好、更健康，來證明你所說的一切都是假的。**我要活得比你更精采，才能真正贏過你。**

我在演講時常說到「夏蟲不語冰」這個道理，一隻活不到秋天的蟲子，從來沒看過冬天，跟蟲子說冬天會很冷、要多穿衣服，蟲子又怎麼能理解呢？

同理，跟處在完全不同領域、不同層次的人，去談他們沒有接觸過的事物，他們又怎能聽懂呢？對於這些眼光短淺的人，實在沒有必要跟他們生氣，也不用浪費時間跟情

緒在那些沒有意義的事情上。

把時間花在對自己好的人、讓自己快樂的事情上

這幾年來，我發現社會大眾的耐心少了很多，遇到一些突發事件時，情緒往往很容易暴走，有些人會在社群網站上發表一些不當的言論，引起群情激憤。不幸的是，不少公眾人物被那些惡毒的評論或是憑空捏造出來的情節影響，深受其害，甚至因此輕生。

有一年，我同時失去了兩位學生，他們都是年輕的演員，其中一位曾遭受到非常嚴重的網路霸凌。聽到他自殺的消息時我難過極了，心想必須做什麼事來紓解鬱悶的心情，於是我將留過腰際的長髮給剪了。

頭髮剪了還能長回來，但生命是無法挽回的。這些年，我悟得了一個道理，面對霸凌最好的應對之道就是：證明自己活得比對方更好！也就是說，自己要比對方更強大才行。唯有自立自強，才能不害怕遭受任何傷害。

我也告訴自己：網路言論只是過眼雲煙，一點也不重要。盡量去看那些鼓勵人心的言語，這些話語才值得你花時間去關注。

我常說：「為什麼要花最大的力氣與最多的時間，去記得那些你討厭的人？或是你根本不認識的人？把這些時間放在對自己好的人的身上，讓自己快樂的事情上，人生豈不是更美好？」

有的人逢人就抱怨：「那個誰誰誰真的把我氣死了！」花了許多時間在訴說那個讓自己生氣的人，但那個人根本不知道自己竟然被記得這麼久，真是便宜了他。

不要花時間在不值得的人身上，而是去關心給予自己擁抱與鼓勵的人。

在漫漫人生中，一定會有誰對你好或對你不好，但更重要的是：先把自己顧好。

當你的心變得強大了，才不會被不相干的情緒干擾，才有能力去照顧別人、關心別人。

我在華視主持一個《超齡實習生》的節目，許多健康類型節目是談論被照顧者，《超齡實習生》則以照顧者的觀點出發。

這些照顧者最大的困擾是：身旁的人意見非常多。比方他們的親友或鄰居會說：「你真不孝順，居然把父母送去安養院！」但實際的情況是，照顧者平常要上班、有孩子要

接送，比起請一個沒有護理能力的外傭，將父母送到專業的照護機構，更能得到妥善的照顧。他們這樣做並不是棄養父母，而是選擇了更適當的照護方式。

那些只會嘴巴上給意見的人，並沒有看到當事人家中的真實情況，而旁人的眼光往往會使照顧者綁手綁腳的，形成一股無形的壓力，甚至成為壓垮他們的最後一根稻草。

我的父親晚年失智，在陪伴他的過程中，我更能同理照顧者家屬的處境和心情。

我認為，真正能把父母照顧好的人，會先把自己照顧好。至於他人的評論與意見，就一笑置之，讓它隨風而逝吧！

當我在網路上看到負面言論時的第一個反應通常是：驚訝。

接下來有了一點小情緒，「你怎麼可以這樣寫？」在沒有任何證據下，怎麼可以開這種惡劣的玩笑？」

之後，我轉念一想：我又不認識這個人，幹嘛去理會他？

第一時間反擊，或許能發洩心中的不滿，也會帶來接二連三的影響。因此不妨先問自己：「我是個什麼樣的人？真的如那個人所說的嗎？如果不是的話，我何必跟那人計較！」

接下來，不要再去看那些言論了，去喝杯咖啡或喝水，讓自己先脫離當下的不快，或是找人說說話、做點別的事情都可以。對情緒做出緊急踩煞車的動

作，可以避免造成日後不必要的爭端。

為什麼去喝點東西很有用？如同前面提到的，緊張時喝水能調整呼吸，調整情緒也有相同的效果，喝點飲料或水，彷彿將負面情緒給代謝掉了，自然能漸漸平靜，思考接下來的應對步驟。

自由切換角色，終結焦慮

對我來說，身為演員，自由地切換角色是一種工作習慣。而不管是誰，都可以透過訓練來自由地切換你在生活中的角色。

我能學會切換角色的精髓，這得要感謝顧寶明先生，我都叫他寶哥。

《我們一家都是人》是一九九五年在超視播出，由賴聲川擔任導演、編劇的單元劇，我在裡面飾演電台ＤＪ的角色。還記得當年錄《我們一家都是人》時，我不像現在有這麼多身分、工作這麼忙，雖然一個禮拜要錄《我們一家都是人》三、四天，其他日子也有其他錄影或通告，但是跟現在的工作量比起來，差得遠了。

而擔任劇中「清流工廠」房東金童一角的寶哥，當時幾乎是每天都要錄《我們一家都是人》，加上他手上還有兩部戲以及其他演出，必須不斷地奔波在不同的拍攝現場。

我很好奇，雖然都是演戲，面對不同製作單位和不同的角色，他是怎麼做到面面俱

到的呢？

有一天，寶寶拍完了《我們一家都是人》其中一個單元，他要趕去另一個地方拍戲，我跟他說：「寶哥你很辛苦耶，從這邊換到那邊，可能晚點還有另一個棚在等你……同一天有三個工作，你是怎麼切換角色和心情的，怎麼受得了啊？」

寶哥微笑地回答：「我告訴妳，道理很簡單，我就告訴自己：我的目的是想要賺錢。

這三個工作，都能讓我賺錢，所以我給了自己一個目標，就是『老子要錢不要命』！也許趕場很累，既然我的目的是求財，求財不求氣，我沒有情緒，因為那是我自己要來的。

最重要的是，當我從這兒離開，去到下一個地方，只要踏出攝影棚，我就把這裡發生的事情全部擦掉，忘得一乾二淨。」

我覺得很好笑，什麼叫「老子要錢不要命」、「求財不求氣」，那時候我還年輕，不懂得其中的深意。

他又說：「我一離開這裡，就把思緒集中在下一場演出，這樣一來，才不會打亂了自己的工作步調。」也就是說，在前往下一個工作地點的路途中，他就已經將自己從金童這個角色中抽離，切換到下一個角色狀態了。

從甲地前往乙地，如果心裡還顧念著沒有把角色處理得盡善盡美，會使得在乙地的事做不好。若是兩邊都做不好，會更為焦慮，不如放下甲地的事，讓乙地的工作不出錯，豈不是更好？如果乙地的工作做得好、心無後顧之憂，就算甲地的工作有錯誤發生，那麼再回頭來解決甲地的問題也不遲。況且，當你下一次回到甲地時，更能專心應付眼前的工作，把上一次犯的錯給彌補過來⋯⋯也許是修改，或是換個方法，問題便迎刃而解了。

最後的結果是，兩邊都搞定了！

這樣做有個好處是可以訓練自己不慌亂，保持專心，是處理事情最簡單又有效的方法。

在演員之路上愈走愈遠之後，我覺得寶哥當年對我說的那番話非常有道理，直到今天，我仍十分感謝他的金玉良言。

用遊戲心情面對習慣性拖延

平常我有多種身分，演員、主持人、導演⋯⋯有時候好幾個劇本同時進來，其中一個是需要花時間背的長劇本，心中忍不住暗自叫苦⋯⋯「為什麼當初要接下這個工作

呢？……」

眼看著前面接的劇本還沒背完，後面一部戲又接著來。我曾經嘗試過，不急的劇本就先擱著，心想拖一下時間應該沒關係。但這有個陷阱：也許不急的劇本，反而沒有想像中的好背。

忙碌的時間總是過得特別快，等到死線來臨的最後一個週末，我再抓緊時間背劇本，已經來不及了……「我應該早點處理這個劇本的。」時間來不及的焦慮，加上擔心自己準備不及而在台上丟臉的焦慮……所有的焦慮糾結在一起，讓我後悔不已。

也許之後我在台上的演出，在他人的眼裡看起來是安全過關，但是卻過不了我自己心中這一關。

後來我明白，面對接踵而來的劇本，最好的處理方式是：先不背它沒關係，但是務必要先熟悉內容，再評估每個劇本需要花多少時間才能背得滾瓜爛熟（就是我們說的「上嘴」，想都不用想就能脫口而出台詞），並且安排背劇本的優先順序。

有時候我們拖延工作，是因為有些過程是枯燥的，這時候不妨找出有趣的方法。比方說，為了工作，我需要練唱一首百老匯音樂劇《吉屋出租》中的主題歌，這首歌是一

半歌曲、一半口白，節奏又快，演唱者必須練到很熟才不會出錯。可想而知，練歌的過程一定是乏味的，儘管如此，還是得堅持下去。

而我克服這個問題的方法是：**給自己一些鼓勵**。

對我來說，每一項功課都會有個奇怪的死穴，譬如背歌詞，背到某個地方，很奇怪的是後面的詞就是會忘掉，唱不下去了，就是所謂的「卡關」。

這時候，我一定會從頭再來，一遍又一遍地，直到那個死穴過關，我知道一旦過關，這死穴就再也不會困擾我了！

只要過了關，我就會犒賞自己，比方說休息五分鐘或喝一杯奶茶、吃個小點心。犒賞完自己之後再重新練習一次，不僅唱得更順，歌詞也記得更牢。

此外，我也會玩跟自己比賽的小遊戲。

比方說把歌詞分成A、B兩段，再把自己劃成甲與乙兩個角色，跟自己比賽。看看甲唱A段、乙唱B段，誰會贏？甲背完了A段，就在心中OS：「現在甲已經克服A段了，乙要加油啊！」

而不管甲或是乙贏，最後贏的人都是自己！

又或者有兩件工作由 A 與 B 同時進行，讓甲做 A、乙做 B，看是甲做得好，還是乙做得快？

我們在孩提時期，不也會自己分飾好幾個角色，自己跟自己玩嗎？這又呼應到前面所說的：每個人天生就是個表演者。藉由自我競爭與遊戲來激勵自己，再枯燥的工作也變得有趣了。

清空思緒，跳脫困境

當你的腦海中有各種雜七雜八的思緒在亂竄，或是累積過多煩惱時，比方說，擔心家人、擔心感情、擔心工作、擔心經濟狀況……你會發現頭腦一片混沌，也無法作出正確的判斷。

當所有事情攪在一起，沒有一項能夠解開時，這時候就必須找到停損點。

最簡單的方法是：先將腦中紛亂的思緒寫下來。將它們一項一項地條列寫出來，並且檢視每項煩惱背後的原因。

假設是跟經濟難題有關的煩惱，就試著分析：你擔心有一筆收入進不來，還是朋友欠你很久的錢不還呢？如果是跟感情有關的煩惱……是不是女朋友最近對你很冷淡，你擔心自己就要戴綠帽了嗎……任何蛛絲馬跡，想到就寫下來，最後再抽絲剝繭，找出事情發生的可能原因。

你覺得女友最近對自己很冷淡，是因為「……」把你能想到的所有原因統統寫下來，接下來去做別的事，就是前面提過「么量散」中的「散」。

比方說去聽一場讓你很嗨的演唱會，去參加新書分享會，或去看一場展覽、一場在咖啡館舉行的小型演出，去吃一頓很想吃的大餐。你也可以一個人找個溫泉旅館或飯店過夜，來個一泊二食之旅，專注於享受眼前的設施和美食，徹底放空。

有時候腦子裡之所以亂成一團，是因為人都有害怕而逃避的傾向。例如你懷疑女朋友另結新歡，其實你早已感覺到不對勁了，只是不願意接受事實罷了。或是有的父母心中明白自己孩子的性傾向，但不想說破，心中還抱著一線希望……

當你將腦中思緒一條一條寫下來，就是逼自己去面對問題，找出原因和解決之道。

不需要任何人的幫助，你就能幫助自己走出迷霧。

二〇〇八年，我曾經考慮要不要放棄自己一手打造、經營的劇團。

當時我的父親生病了，我沒有辦法一邊演出賺錢，一邊身兼春河劇團的創意總監、扛票房，但是有太多情感面阻止我作出結束劇團的決定。這是我一手催生的劇團，好不

容易拉拔它長大到了八歲，我不甘心、不願意也捨不得放手，儘管我心中早已有了答案，仍然逃避作決定。

當時的劇團經理對我說：「郎姐，我想妳自己也很清楚，妳再這樣耗下去，只是在虛耗。不是只有錢的問題，而是妳自己無法蠟燭兩頭燒。」

劇團經理的這番話，非常有道理。

我說：「好，我先來處理一些事情。」

當時，我的心情跌盪到了谷底，突然想要來一場買醉。我平常不喝酒，但在那當下，我極力想藉由酒精的力量暫時脫離現實（離開現場）。辦公室裡剛好有要送人的紅酒，我到樓下買了開瓶器，再上樓開紅酒。

劇團經理知道我不會喝酒，但並沒有阻止我，只是在一旁安靜地看著我的一舉一動，陪伴著我。

開了酒，我只喝了一口就暈了，之後開始打電話。第一通電話，我打給了趙自強。

趙自強的「如果兒童劇團」跟我的春河劇團設立時間差不多，我知道他也經營得很辛苦，應該會懂我的不捨與難過。

趙自強平時工作非常忙碌，但那天很快地接起了我的電話，而我不由分說地，就痛罵了他一頓，內容大約是：「趙自強你好厲害呀，你的劇團現在還活著，老娘現在要關了！」說完，我就掛上了電話。

趙自強從頭到尾聽我罵著，只說了一句：「妳怎麼了？」

他非常了解我的個性，當我電話一掛之後，他就打給我弟弟，問他我的情況。我弟弟立刻打電話給劇團經理，並且用最快的速度來到我的辦公室，跟他一起看我。

接下來，我決定要出去放縱一下。說是放縱，只是找了我的好友們，一起聚會、笑鬧，最後他們還護送我回家。

我的先生知道我為了什麼煩心，只是靜靜地看顧著我，沒多說什麼。

第二天早上起床，我頭痛欲裂，仍然去赴了原定的約。在聚會中我依然讓自己置身於現實之外，喝了一口紅酒就開始耍寶，努力逗樂我的姐妹淘們。

到了第三天，我還是以麻痺自我來逃避現實。

第四天早上，我的好姐妹將我送回家。我先生對她說：「不好意思，給妳添麻煩了。」

接著帶我上床睡覺。

睡醒之後，所有的負面情緒——覺得自己沒有用、不甘心、怎麼這麼倒楣……等等想法，在那一刻突然都消失了，也結束了。

其實我心中清楚知道：只給自己三天時間「暫離現場」，這三天要多瘋瘋癲癲都行，但結束之後，必須回頭來解決問題。

劇團解散後，東西要存放在哪裡？租倉庫？還是將一些物品賣掉？公司還有多少資金？員工的遣散費怎麼辦……我必須將一切都安排得妥妥當當。

面對困境時，我的做法是檢視自己↓暫離現場↓面對問題，最後排列出解決問題的優先順序。

我會思考，哪一項問題最迫切需要解決？將一直盤踞在腦海中，讓我無法睡好也無法專心工作的事情，優先解決。除此之外，也要妥善地照顧自己的情緒。

以幽默化解批評

早期我在一些短劇中扮演「女丑」的角色，或許是演得太好，觀眾太入戲，讓大家難免對我有了刻板的印象。

有一次我跟一位影劇記者走在東區，迎面走來了三位年輕人，他們遠遠看見我就開始和同伴竊竊私語，等到跟我擦身而過時，其中一位年輕人當著我的面說：「你們看，就是她啊，很三八的那個⋯⋯」

那時我年紀還輕，血氣方剛，立馬不假思索地回嗆：「×你×！關你們什麼事。」

糟了！我竟然一不小心爆粗口，但是我身邊那位記者居然說：「罵得好！」

當時我心裡非常難過，我只是個表演者，為什麼別人要用我演出的角色來看待我呢？

後來，我漸漸釋懷了，因為我沒有對不起自己，也沒有對不起別人，我只是努力把戲演好，你要這樣看待我，那是你的程度不夠。

你覺得我三八，換個角度看是：我把你逗笑了！那也代表我的表演是成功的。

有一回我從國外度假回來，下了飛機之後，站在機場大廳等人來接我。這時離我座位五十步不到的地方，有位先生正在那裡抽菸。他一眼看到我就大聲嚷嚷：「哎，妳不就是那個誰？那個誰⋯⋯郎祖筠對不對？」

我說：「你好你好，你想出來啦。」

沒想到他接下來說：「妳本人長得還行吶！」

我笑著說：「是嘛，我臉上沒缺東西嘛。」

他又說：「妳在電視上怎麼那麼醜啊！」

如果是其他女人，聽到這話應該會十分傷心，回嗆：「你會不會說話啊……」

但我自知長相端正，也知道我在電視上不是走美豔路線，只是老天爺不賞飯吃，天生不上相。

這位先生似乎意識到自己說錯話了，急著想圓場。我笑著回他：「沒事兒，是你家電視壞了，你家電視應該看誰都醜吧？」

聽到我主動幫他找了個台階下，他笑了：「抱歉，我真的不是那個意思啊……」

我說：「我本人比電視上好看對不對？」

他連忙說：「對對對。」

這時的我已從表演中找到了自信，知道自己的能力與才能在哪裡，並且尊重我的工作。因此我能夠坦然接受外界的批評，並且以幽默的方式回應，而不會讓自己的心情受到影響。

身體放鬆，心就寬了

我年輕時仗著自己的身體底子好、體力充沛，吃東西時生冷不忌。忙碌的工作過度消耗了我的體能，有了年紀後，身體漸漸開始出現狀況——後天的氣喘發作了。

還記得第一次氣喘發作，是在錄菲哥主持的《龍兄虎弟》的時候。

其實在那天之前，我的支氣管已經不舒服了滿久、反覆發炎，雖然吃了藥但沒完全好。那天一早有八大電視台的錄影，錄影後我感到身體不適，去了一趟醫院。當時醫生說我的狀況滿嚴重的，需要住院觀察，但是想到晚上還有《龍兄虎弟》的錄影，不顧醫生的反對，我還是硬撐著趕去錄影，結果一錄完節目，就因為喘不過氣來而被送去掛急診了。

入院後，很快就康復出院，我以為沒事了，也沒把醫生的醫囑放在心上。後來我只要感冒、支氣管一發炎，氣喘就來了，需要回醫院做呼吸治療。有一天我回診治療拿藥，

一位衛教師告訴我：「妹子，我告訴妳，氣喘發作一次，肺功能就會降低一點，而且不會再回來了。」

這番話讓我感到非常害怕。我是個靠聲音、靠表演吃飯的人，在台上氣喘吁吁的話，還能演什麼戲呢？

除了支氣管問題，主治醫師也發現我有天生的高血壓。我的血管細，若是天冷一收縮就會引發高血壓；儘管如此，剛開始我對主治醫師的建議仍是陽奉陰違，直到聽了衛教師的告誡，才乖乖接受了醫師的建議：不吃冰、不喝冷飲、不喝咖啡、不吃柳橙和小番茄……我極少碰這些食物，身體力行了十多年。

做為演員，作息不正常，怎麼可以不喝咖啡提神呢？夏天天氣炎熱，怎麼能不喝冷飲消暑呢？但是只要你願意，這些都可以改變。動機來自於：**我想要一直站在舞台上演戲**，當一個自由自在的演員，能夠不受身體影響，不管扮演什麼角色都可以。而身體是我的表演工具，必須好好愛惜它才行。

我常常會問人這句話：「你到底想要什麼？你的中心思想是什麼？」

如果你想要達成的目標需要健康的身體支持，那麼是不是要先把自己的身體照顧好？

為了健康著想，就需要做出取捨。比方說不喝咖啡這件事，不要把它想成是犧牲，而是能讓自己的氣管更健康，在舞台上表現更好。當然，一開始我還是會受到咖啡香味誘惑，漸漸地，愈來愈淡定，到現在已不那麼需要它了。而養成這個少碰咖啡的習慣，並沒有花太久時間。

透過「節制」可以避免「老、病、殘」的命運，當你擁有健康之後就能盡情做自己想做的事，因此捨棄對健康不利的習慣，其實一點也不難。

培養健康的身體，第一步要先了解自己的體質，第二步是防範病痛的發生。除了飲食習慣的改變，我也努力改善生活習慣，開始去健身房做運動，不吹風，早上空腹喝好油，晚餐不吃澱粉，一天最少喝二千 CC 的水……如今，我的氣喘真的很少發作了。

優質睡眠很重要

失眠是現代人常見的通病，因為睡眠障礙而求助醫生的人也愈來愈多。

有人的睡眠障礙是長期睡不好，有的人則是睡覺不定時，或是晚上喜歡熬夜，想睡時反而睡不著。由於睡眠品質差，他們白天總是覺得疲倦，愈疲倦愈焦慮，也就愈睡不好，

形成惡性循環。

每個人都有自己的生理時鐘，獲得健康的第一步是先了解自己的體質，知道自己需要多少時間的優質睡眠，幾點鐘入睡，才能夠補足一天消耗的元氣。

每個人需要的睡眠時間不一樣，不一定要睡足八小時才行，只要滿足個人所需，睡七小時或六小時都好。

許多醫生與專家都說：睡前「不要」滑手機，「不要」使用社交通訊軟體，「不要」追劇，「不要」吃東西，以及晚上九點前把一天需要的水分喝完，九點後少量進水即可。

這些建議雖然是老生常談，但是能做到的人並不多。

由於工作性質的緣故，有時候我會在深夜接到製作單位傳來的通告訊息，我先生一聽就會說：「是誰啊，現在幾點了，怎麼這麼沒禮貌！」

他的反應是正確的。就算工作再忙碌，也該有工作與私人生活的界線，因此要讓工作往來的對象知道：晚上十點半之後，就別再傳來訊息了。

晚上十點半之後是我個人的時間，就算沒立刻上床睡覺，也要讓自己沉澱下來，好好醞釀一下睡眠。

有人可能會說：「我需要吃安眠藥才能入睡。」其實大多數人依賴安眠藥才能入睡

是心理上的依賴，要知道，沒有任何藥物是不傷身的。

除了前面提到那些「不要」做的事情，能夠幫助你入眠外，我有個方法能改善睡眠，

就是氣功。

所謂氣功是指「行氣的方法」。關於行氣，每個人都能做到，不必把它想得太深奧。

而氣功中有句話叫作：氣隨意走。「氣」是跟隨著我們的意念走的，有些學氣功的人，

可以把「氣」凝聚在手指一個點上，再彈出去。例如我母親的太師傅，能把名片彈出去

鑲在牆上。

我不是要各位成為氣功高手，而是把「氣隨意走」運用在自我催眠，進而改善睡眠上。

首先，洗個舒服的澡，關了燈，找個最舒適的姿勢全身放鬆地躺在床上，正躺、側

躺都沒關係。

接著把專注力放在呼吸上，想著鼻子吸氣、嘴巴吐氣，鼻子吸氣、嘴巴吐氣；在吐

氣之前稍微憋一下，再吐氣……持續專注於吐氣與吸氣。同時在心裡暗示自己：「我現

在累了，休息吧！」

如果持續吸氣、吐氣仍然沒有睡意，那麼可以對自己下指令，對自己說：「腳趾頭放鬆，小腿放鬆，膝蓋放鬆，大腿放鬆，屁股放鬆，腰放鬆，背放鬆，肩膀放鬆，脖子放鬆，臉放鬆……」差不多專注地放鬆到這裡，睡意就來了。有的人也許下半身的氣還沒走完就已昏昏入睡。

一開始專注於呼吸，目的就是讓自己放鬆，而接下來跟著腳趾頭的「氣」走，能引導你慢慢進入舒適的睡眠狀態，一夜好眠。第二天早晨起床後，神清氣爽地迎接嶄新的一天。

順帶一提，有些人習慣在睡覺時開小燈，我建議在全黑的環境中睡覺會更好。在黑暗中能讓體內褪黑激素充分作用，進入深層睡眠。想要改善睡覺品質，那麼不妨把臥室的燈全關了，試著養成在黑暗中入睡的習慣。

身體僵硬痠痛，讓人心情「阿雜」

你是否常肩頸僵硬、腰痠背痛，做事情沒有活力？想要改善這個情況的話，讓我們先來找出原因，你平常是否有姿勢不正的問題？事實上，身體大部分的僵硬與痠痛問題

都是姿勢不良造成的。例如長時間低頭滑手機、盯著電腦或看電視時維持同一個坐姿太久等等，長期下來，身體不向你提出抗議也難。

除了提醒自己不當低頭族，使用電腦、看電視大約一小時後就起身走走、動動身體之外，我再教導大家幾招不必花錢找物理治療師或按摩師就能活絡筋骨的方法。方法如下：

五貼

找一面平面的牆（下方沒有踢腳板），把腳後跟、小腿肚、臀部、上背、後腦勺貼在牆壁上，眼睛平視前方，後腰不必硬貼在牆壁上，留一隻手可穿過的空隙。

一邊貼著牆壁，一邊意識到自己正縮小腹、提起核心。感覺身體像是吸附在牆壁一般，但整個人是放鬆的。這個動作一天只要找時間做五分鐘，對於低頭族來說，改善肩頸與背部的痠痛，很有幫助。

待軀幹部分完成後，也將後腦勺貼靠牆面。

先將下半身的腳跟、小腿肚、臀部貼靠牆面。

最後再吸氣、縮小腹、提核心，並保持放鬆。

依序再將臀部貼靠牆面。

眼睛平視前方。

將頭轉向左方。

轉轉脖子

肩膀不動，眼睛平視前方。一邊吸氣，一邊將頭慢慢轉向左邊，轉到不能轉為止，再一邊吐氣一邊將頭慢慢轉回右邊，這樣算一組，共做四組。

接著一邊吸氣一邊將頭上仰到底，再一邊吐氣一邊把頭低到抵住下巴，一樣共做四組。最後用頭畫圓圈，轉到上方時吸氣，轉到下方時吐氣，順時針轉完再逆時針轉，這樣算一組，共做兩組。

低頭抵住下巴。

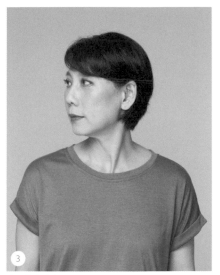

將頭轉向右方。

抬頭上仰到底。

①

雙手筆直舉起與肩同高。

②

雙手交叉、掌心朝外、右手上左手下。

雙腳站立與肩同寬，手舉起與肩膀同高，往前伸右手上左手下，手心朝外交叉，十指緊扣，接著吸氣將手轉朝內，吐氣將手轉朝外。每個人柔軟度不同，慢慢來適當做就好，做的時候不聳肩。做了二十五下之後，把手鬆開，換成左手上右手下，十指緊扣，再同前述配合呼吸朝內朝外轉做二十五下。做完後，你會感覺到肩膀發熱，放鬆且舒服。這動作除了能活絡肩膀與手肘，連五十肩都可以改善。

換為左手上右手下，再反覆操作 25 次。

雙手十指緊扣，吸氣由下轉內。

吐氣轉外，重複 25 次。

第三幕　掌控情緒，化阻力為助力

由於長期姿勢不良，許多人骨盆是歪的，脊椎自然也跟著歪了。骨盆正，脊椎就會正。在地板鋪張瑜伽墊躺下，雙腳腳心合十，筋骨硬的人雙腿可伸長一些，筋骨軟的人可將合十的腳更靠近臀部。將雙手放在臀部兩側，開始搖晃雙腿。這動作是整脊師傅教我的，能調整骨盆前後傾、高低等問題，並且順帶將脊椎調正，對於改善女姓同胞們的婦科問題也有幫助。切記，不要躺在床墊上做喔！

① 先在瑜伽墊上躺下，四肢放鬆平擺。

郎祖筠的 FUN 演生活學　　170

將雙腳腳心合十。

雙手放在臀部兩側，下半身左傾。

雙手放在臀部兩側，下半身右傾。

此外，在早上起床後做以下醒腦的動作，讓你一整天元氣滿滿，工作和念書也會更有效率。

做眼睛操

與前面的轉脖子一樣，將眼珠子左右、上下、順時針、逆時針轉，一樣做個十次、十五次即可。

① 先將雙眼平視前方。

② 身體不動，將眼睛盡力看向左方停留 3~5 秒。

將眼睛順、逆時針轉動，重複 10 至 15 次。

盡力看向右方並停留 3~5 秒後換上方。

盡力看向上方並停留 3~5 秒後換下方。

第三幕　掌控情緒，化阻力為助力

雙腳併攏，吸氣後踮腳到最高點。

將腳跟放下，重複此動作 10 至 15 次。

在床旁邊放條小毯子或是一雙拖鞋，下床後雙腳直接踏在毯子上或穿上拖鞋，這是為了避免讓腳接觸到地板的寒氣。中醫師強調「百病起於寒」，許多人不管冬天、夏天都習慣赤腳在地板上走來走去，造就了容易生病的體質。雙腳踏在地毯或拖鞋後，接著吸氣踮腳，腳跟踮到最高後，放下腳跟。身體體重放下腳跟的重量，能震盪到頭頂的百會穴，百會穴一開，人就清醒了。一次做個十次或十五回都可以。

情也會隨之好轉，許多病痛便能不藥而癒了。

改善身體與生活習慣著手，也就是一旦身體變好，就不容易陷入負面思考的泥淖中，心

至於說到「身心靈」，「身」是在「心靈」的前面。想要改善情緒，我的方法是從

① 像打呵欠一樣張開嘴巴。

② 闔上嘴巴輕叩牙齒，重複 10 至 15 次。。

⎰ 叩牙齒 ⎱

刷牙時，做上下排牙齒叩齒的動作，這也有醒腦的效果。

　　第三幕　掌控情緒，化阻力為助力

4

尋找創意必須日積月累

時時記下，讓小創意堆疊成大創意

每個人的性格、習慣與生活方式都不同，我是個表演工作者，我腦海中的創意，也與一般上班族大不相同。

這幾年來，我之所以提倡「表演生活學」，就是希望把表演工作者的創意力，融入到一般社會大眾的生活中，提供人們另一種思考與創意的觀點。

和許多創意人一樣，我在做創意發想時，習慣在腦海中用畫面推演，也會從一個點衍生出各式各樣的想像。就像美國影集《Good Doctor》中的墨非醫生一樣，當他看見一個病歷時，眼前已浮現出治療與手術的完整過程。

沒有受過專業訓練的人或許很難做到，我推薦一個好用的方法就是──拿筆寫下來。

「拿筆寫下來」這個方法在本書中已經出現不止一次，這是因為在我們受教育的過程中，很少被訓練這樣做，而這個方法對於整理腦中思緒以及提煉出創意非常有幫助。

在這個資訊氾濫、人際關係交流頻繁的時代，我們的思緒很容易被外界打斷，轉移注意力，之後回過神來重新找尋之前的想法，好點子可能早已煙消雲散，再也想不起來了。

「拿筆寫下來」並不是要你先整理腦海中的各種想法後再寫下來，而是「想到什麼就寫什麼」，即使前後內容看似沒有邏輯也沒關係，其中必定有關聯性。寫下來之後，你一定能夠從中發現串連每個想法的點是什麼，這個連結點很可能是你在尋找的可行創意。

記錄靈光乍現的創意

我經常會把腦海中靈光乍現的想法記下來，如果手邊沒有紙筆，就記在手機的備忘錄裡。通常是記下一句標題，比方說：超完美前妻、當我們同在一起……等等，再一步步建構成完整的內容。

舉例來說，二○一九年春河劇團推出了一部溫馨喜劇《當我們同在一起》。這部戲的誕生，是有次我聽到某位教授輔導一個家庭的實例，當下我便覺得這故事能寫成劇本。

從我有了初步構想到完成劇本，前後花了三、四年的時間。這段期間，我一邊忙於工作、一邊覺得模模糊糊的，總覺得有哪裡卡住了，後來我找個工作空檔坐下來整理了一下人物關係，把架構弄清楚之後，才把這劇本交給我的大學同學余智珉繼續寫。

同學一邊寫我一邊看，隨時做修改，終於完成了這部劇本。它先是拍攝成公視人生劇展的作品，後來又改編成舞台劇，上演後獲得了各界的好評和掌聲。

對於創意紀錄，不要太信任自己的記性，以為只要想過都會記得──沒有這回事，你會忘記最關鍵的轉折點或是概念。

關於這一點，我有切身之痛。有天晚上臨睡前，大約是十一點多，我走到琳琅滿目的書架前。平常我的閱讀範圍很廣，各種類型都有，書架上不乏《太平廣記》、《拍案驚奇》這類古典文學作品，也有漫畫、推理小說、世界史……等等。

那一晚，我站在《宋元話本》前面，突然砰的一聲，腦裡蹦出了一個絕佳的靈感，整個人興奮莫名，心想：「這個戲做起來一定很絕！」

接著我就去刷牙洗臉，然後上床睡覺，一直想著剛才靈光乍現的好點子，開心得不得了！最後，我帶著滿足的笑容睡著了。

但是，第二天一覺醒來，我卻再也想不起內容來了⋯⋯

我站在前一晚站的位置，盯著書架看了許久，不知從何聯想起，而那個構想就像青春再也一去不復返，無法回到我的腦海裡。只能說我和那齣做出來一定超厲害的戲無緣了。

上帝給了我一個瞬間，但我沒有把握住，讓我感到十分懊悔、沮喪，這份遺憾直到現在仍然揮之不去⋯⋯我告訴自己，下次再也不要犯相同的錯誤了！

用心觀察再思考策略

培養創意發想的能力，有一個練習很重要——觀察。

尤其是與人相關的工作，更需要培養敏銳的觀察力。 比方說你從事服務業，常找不到對的顧客群，在工作中屢屢覺得受挫。如果你能隨時把對人的雷達打開，接收愈多關於人的資訊、愈能了解人性，蒐集到夠多 data，有了自己的專屬資料庫之後，更懂得如何將顧客分門別類，針對他們的需求服務，並且正確找到 TA（目標受眾）。

一樣米養百樣人，將人分門別類，基本的判斷就比較不容易出錯。而把對人的雷達開著，保持好奇心，就是「用心」觀察的做法。

我公公是個傳教士，我先生念大學時，也被派去台南傳教，還給了他一個任務，說：

「教會給你一個打工機會，你要負責把教會出的聖經以及其他解釋聖經的出版品，在暑

假時至少賣掉三十套。」

這些出版品都是英文精裝書，而我先生以前都在說英文的環境下長大，大學時才開始學中文，只會一點中文的他，要怎麼把這些宗教書賣給當地人呢？

一開始當然是處處碰壁，但他又不想認輸，心想絕對要讓父親對他的表現刮目相看。

於是他開始去「觀察」自己所負責的區域。

我先生發現，那一帶的店家都在賣家具，他們的家具都由自家工廠生產與設計，在生意上很競爭；不只是價錢，他們也會比較誰賣的家具更有設計感，因此會把品質最好、最漂亮的家具放在店門口展示。

那個年代很流行在家中客廳擺放書櫃或酒櫃，藉以展示屋主的品味與社經地位。因此我先生臨機一動，想到了一個方法。他去拜訪一家家具店老闆時，老闆說：「我買這套書是要做什麼用？」我先生便回答：「你們的書架做得這麼漂亮，把這些書擺在書櫃上一起展示，是不是看起來很有書卷氣？看起來也更有價值感了。」

老闆看了看我先生手上的精裝書，的確做得很精美，心想：「這小子說的好像有道理。」便阿莎力地向他買了一套精裝書，擺在精心設計的書櫃上。

這套書一擺上書櫃，果然引起了注意。許多顧客看到之後跟老闆說：「這套書好漂亮喔！」老闆得意洋洋地說：「這種書就是要放在這個書櫃上才稱頭。」

結果，這套書幫家具店老闆賣掉了好幾組書櫃，其他家具店的老闆得知，也開始打聽這套書是從哪買的，紛紛群起效尤。於是，我先生不到一個月的時間就把三十套精裝書賣光光，因而得到了一個多月無憂無慮的假期，玩得不亦樂乎。

他父親看到我先生整個暑假都在玩，說：「你怎麼這麼悠哉，三十套書賣掉了嗎？」

先生說：「我早就賣完囉！」

他父親不敢相信，這個平時叛逆的兒子，居然能在這麼短的時間內完成任務！這就是「用心觀察再想策略」得到的成果。

我們常在一些場合中認識長官或合作對象，如何讓人對你留下深刻印象，或是很快記住你的名字呢？

交換名片是別人認識你的第一步，但是若名片設計得沒有特色，或是你的名字不好記，對方無法將你與名片連結在一起，往往就會拋諸腦後，下次再碰面時，對你還是沒有任何印象。

我建議大家在交換名片時加入一些技巧在裡頭，這方法「亦莊亦諧」。那就是為自己想個能讓人快速記住的綽號或封號，或是事先準備好一套自我介紹的說詞。

第一次與人交談時，如果表現得油嘴滑舌，會讓人覺得你不實在，所謂亦莊亦諧就是展現幽默感。由於我的姓氏「郎」太特別，在自我介紹時很容易被記住。要是你的名字是菜市場名也不必擔心，你可以說：「你好，我的名字叫雅惠，就是那個菜市場名第一名的雅惠。」

讓對方會心一笑，更容易被記住，不是嗎？

說不定，這個話題還能繼續延伸下去。

對方進一步問：「排行榜第一名是雅惠嗎？」

你回答：「前年第一名是怡君，去年第一名是欣怡，雅惠今年終於拿到第一名啦！所以，你只要記住雅惠就好了。」

就算你的人和名字再普通，只要多花一點心思也可以找到自己的特色。

我常說：「你不栽培自己，誰栽培你？有錢人當然可以找公關公司為自己打造形象，但沒有資源的話就得靠自己了。」

關於自我介紹，我再舉一個例子。以前卜學亮主持旅遊節目時，他的開場白是：「大家好，我是凡走過必留下痕跡，本人比電視上帥很多的阿亮卜學亮！」

這麼一說，大家都對他印象深刻，自然而然地被記住，到了現在，許多觀眾都還記得這段無人可取代的開場白呢！

把創意的基礎打好

曾經有個中年上班族對我說：「郎姐，你們從事的是表演工作，當然比我們這些市井小民更有創意力。」

這完全是謬誤。創意不是天生的，也需要下苦功去做才行。

我看過許多把事情做成功的人，他們的方法是做好最基礎的工作，把底打好。比方說許多婆婆媽媽在孩子長大獨立之後，為了打發時間會去上一些課，我有個當家庭主婦的朋友就是這樣，她去報名參加了社區媽媽合唱團。一開始她完全看不懂五線譜，也不懂得唱歌的技巧，後來之所以能上台表演，是經歷過一番苦練的過程。

她跟著老師從基礎開始學讀五線譜、練習發聲，在家裡練習時還被老公和孩子嫌太吵，抗議連連……經由一次又一次練習，她終於能跟上其他團員的程度，一同上台演出，獲得了不少成就感。

不管學習任何事，苦功夫一定得做，沒有誰是天生就會的。我第一次演講時，心想：

「天哪，台下的人會怎麼看我？我說的話他們聽得懂嗎？他們是想看我笑話嗎？」……

透過一次又一次的經驗累積，如今對於上台演講，我已有十足的把握與自信——台下觀眾專注地看著我不是因為我是個藝人，而是被我的演講內容所吸引。

演員陶傳正（我都喚他陶爸）是某家企業的董事長，他不是專業演員出身，由於個性好、型也好，在一次飯局中被賴聲川導演發掘，力邀他去演舞台劇，因而展開了長達數十年的演員生涯。

原本對陶爸來說，演戲只是玩票性質，沒想到他一演就上癮了。年屆中年才踏入表演領域的他，從不會演戲，到後來入圍金鐘獎最佳男主角獎，都是來自於他所下的苦功，以及只要有機會就願意嘗試的心態。

陶爸總是珍惜每一次的演出機會，做任何表演工作時都很開心自在。現在的他還會不忘幽自己一默：「我就是那個七老八十，每次都跟金鐘獎擦身而過，從來不給我一座金鐘的陶傳正！」

沒有創意，可以靠經驗來彌補

刀子會愈磨愈光、愈磨愈利，就算你是寶刀，不磨也會生鏽。

經驗是從不斷的嘗試，甚至是失敗而來，只要不氣餒，

一次又一次重來，就能夠愈做愈好。

創意不一定要多了不起

我常和學生說：「創意並不需要驚天動地，或讓人一看覺得多了不起，生活中的小事情也可以成為創意的來源。」

之前我拍了一部戲，劇組裡有個六歲的小童星，她是個精力充沛的女孩，一會兒跑到這個人面前說：「我是××公主。」一會兒又跑去黏跟她一起對戲的演員。

大人們要應付錄影已經很累了，沒有多餘的精力陪她玩，又不能罵她，只好掏出巧克力糖來打發她。

在趕戲的情況下，大家的耐性有限，總會有受不了的時候，我心想：「我一定要想辦法消耗掉她的精力。」

但我身上沒有帶任何的玩具，要怎麼吸引這個小女孩的注意力呢？我發現現場有許多紙杯，就拿出手機上網搜尋，看到了用兩個紙杯做出企鵝的做法。

我去跟美術組的人借了剪刀、刀片與膠帶，並且照著勞作步驟做出了幾個物件。我

跟那位童星說：「我告訴妳喔，我們要做一隻企鵝，要把東西放對地方才能變成一隻企鵝喔！」

小女孩這裡捏捏、那裡黏黏，不一會兒說：「我做好了！」

我心想，這麼快就做好了！不行不行，得再想個難一點的。但只用紙杯還能做什麼呢？

想到了！來做花朵。我把紙杯剪成一條一條，並且剪得高低不一，有的紙條長、有的短，把紙杯疊起來就能有深淺層次。

接著再給小女孩一支筆，教她用筆把每一個紙條捲成花瓣。紙杯能剪成許多細紙條，這下總可以轉移她的注意力更多時間吧！而且我還給了她一些指令：「為了讓花瓣看起來更漂亮，妳可以在每一個紙條最前面先畫顏色，再用筆把它捲起來。」

這位童星果然跟紙杯花朵奮戰了不少時間，其他演員紛紛以眼神跟我道謝，有的演員則說：「郎姐，妳好聰明吶，謝謝！」

過了一段時間後，花朵也完成了，我又思考著還有什麼東西能轉移小女孩的注意力呢？紙杯用完了，我想到裝杯水的紙箱。我在紙箱上畫了一位穿蓬蓬裙的公主，接下來

請美術組的工作人員幫我把公主切成一塊塊的拼圖。

我先把一塊塊拼圖拼成公主，拿到童星面前，她一看到就說：「公主！我想要這個公主！」我說：「這公主不能隨便給妳，我們要先把它弄亂，重新拼好才能給妳。」

於是這小女孩花了更多時間在拼圖上，令所有演員都鬆了一口氣。

生活中無處不是創意。從企鵝到花朵到公主拼圖，這就是聯想。從這個點聯想到另一個點並不難，小小的趣味就是很棒的創意。

聯想的邏輯就是天馬行空

在我的表演課程中，「聯想」是培養創意很重要的一環。許多人把「聯想」想得太難，我說：「別想得太複雜，所謂聯想就是『天馬行空』而已。在創意沒有成形之前，你怎麼聯想想都是對的。」

舉例來說，如果我今天要做個主題是「一根棍子」的脫口秀，劇本可以這樣聯想：

我從小就不喜歡「一根棍子」，因為那是用來打我的。大家一定都聽過一道菜叫竹筍炒肉絲，我就是那個常常被炒的肉絲。

接下來可以再聯想被打是不是有各種不同的招式，例如打小腿肚、打手心、打屁股⋯⋯從用一根棍子打人的方法，最後聯想成一個完整的脫口秀內容。

或是用「擬人化」來聯想這根棍子⋯

我是一根棍子，你很討厭我。我覺得莫名其妙，又不是我主動跳到你身上，關我什麼事？我的外表看起來沒有任何受損，可是十年後你會發現，我也被打到開花、打到毛掉啦！因為在打你的時候，我身上的細小纖維也一根根斷掉了，你以為我不會痛嗎?!

還可以再繼續聯想：

我在成為一根棍子之前是條藤蔓，我原本與家人在森林裡緊密地纏在一起，愛去哪兒就去哪兒。我們想要到山頂曬太陽，就努力地長到山頂；想去溪邊玩水，就努力長得更長，延伸到溪邊去。某天不知道哪個多事的人，拿把刀把我和家人砍下來，把我們做成一根根棍子，弄得我和家人失散……我思念家人思念到心痛，你有什麼理由嫌棄我?!

天馬行空的聯想可以無限擴大，棍子還能是孫悟空的金箍棒、巫婆的掃帚……從這些聯想中找出精華，那就是創意。如果你想發想出一個前所未有、充滿創意的企劃案，

過程也可以是如此，這就是所謂「腦力激盪」。

春河劇團二〇二〇年的音樂劇《救救歡喜鴛鴦樓》就是從天馬行空中聯想而來的。

這部戲改編自元朝關漢卿的雜劇作品《救風塵》，情節由兩家青樓展開。而我的劇團第一部音樂劇叫《愛情哇沙米》，有人對我說：「阿郎，妳要延續香草風格嗎？」

我說：「什麼是香草風格？」

那人回覆：「哇沙米是佐料，妳的戲要不要都弄成佐料系列？比方說，愛的薰衣草……」

我說：「這俗到爆啊！」

那人又說：「丁香魚八角？」

「那是什麼鬼啦！」我說。

大夥兒開始亂出意見成一團。

後來我說：「那還不如叫歡喜鴛鴦算了。」

大家一致：「這不錯喔！鴛鴦鍋改成鴛鴦樓如何？」

在大夥兒的腦力激盪下，劇名就這麼誕生了。

順道一提，趙自強的「如果兒童劇團」，劇團名也是聯想而來的。趙哥那時每天為了想劇團名稱，絞盡腦汁，一天之中想了兩百多個名字。他每次逢人便問：「還有什麼我不知道的水果，請告訴我。」

他想用水果來當劇團名，又想要獨一無二。最後還是沒有任何水果名能用，便想到了「如果」，「如果」之中有個「果」！

對於表演工作者來說，讀劇本時常常會產生種種疑問。

比方說，你的角色在劇本中是一位簡單的人物，即使如此，也能把他的人生履歷寫得很豐富。為什麼這個角色淡而無味，也許與他的成長背景有關？與他的遭遇有關？與他設定的性格有關？……演員一邊讀劇本一邊提出疑問，也就是在創造角色，這個角色就會變得沒那麼索然無味了。

你也可以在心中提出問題：「他應該這樣做嗎？」、「一定得這樣做嗎？」、「這樣做會有什麼結果？」……而這些疑問都能找人討論。如果你認為自己屬害到不需要跟任何人討論，表示你很多的想像可能是單向的、不夠縝密的。

二〇一九年以心理驚悚片《小丑》一片拿到奧斯卡最佳男主角的瓦昆・菲尼克斯（Joaquin Phoenix），是我很佩服的演員。我從報導中得知，他在拍攝過程中與導演進行了很多的討論，難道他沒有能力自己創造角色？這是因為他深知每個人看事情的角度不同，也許有另一個視角可以點醒自己，幫助他創造出更全面、更有魅力的角色。

我有時會開玩笑地說：「排戲都沒有睡發展重要！」演員們私下聚在一起聊天打屁、互相吐槽的時候，有時比排戲的時間更長，但這些言語激盪能活化我們腦細胞，激發出更多靈感，提供更多思考面向，使演出角色的層次更豐富。

別把「創意」想得過於高深，我常鼓勵大家要成為一個附庸風雅的人。閱讀、看戲、欣賞舞蹈、聽音樂會、看展覽、看畫展……看多了美的事物、充滿創意的藝術作品、繽紛的色彩、動人的故事，能增加我們的生命厚度，在潛移默化之下，內在也會跟著成長。

就算一開始看不懂、聽不懂也沒關係，接觸久了之後便能窺其堂奧，甚至能成為這些領域的專家。如果你沒有時間的話，我鼓勵大家聆聽十八分鐘的 TED 演講，裡面有來自各行各業、各種年齡層的名人演說，每天花這十八分鐘時間，就能得到他人寶貴的人生智慧與經驗，並且從他們的用字遣詞中學習動人的說話和表演技巧。

5

探索潛能，無懼未知挑戰

「激不得」成就了今天的我

我第一次拍八點檔連續劇，是華視的《土地公傳奇》。開鏡那一天，電視台發了影劇記者來現場採訪，採訪結束後是大合照，男女主角站在中間，其他演員也都在一旁排站好。

那時我算是戲劇圈的新人，也站在人群之中。沒想到，當所有演員都站好位子，準備大合照時，有個記者突然對著我說：「妳出去，不要妳。」

我只好摸摸鼻子，離開拍合照的行列。

當時我心裡很難過，看著那些對著鏡頭粲笑的演員，心裡想著：「難怪，他們都是有名氣、有地位的藝人，我不過就是個新人……」

但是，我的個性就是「激不得」，我在心中暗暗告訴自己：「郎祖筠，如果妳還想待在這一行，妳一定要找到自己的路，一定要跟別人不一樣。總有一天，我一定要站在

隊伍中間，沒有人能趕得走我。」

在職場中，我不鼓勵大家被人念了一兩句就出言不遜地反駁、努力捍衛自己的立場。

但是當你覺得自己在工作上不受重視時，可以靜下心來想想，別人不用你的原因是什麼，是因為你真的沒本事？還是沒經驗而已？

如果是沒經驗的話，你可以努力去嘗試，讓自己有所成長；沒本事的話也別自怨自艾，加快腳步學習，提升自己的專業能力。當別人不在意你、看不起你的時候也不用灰心喪志，這只是表示你的能力不受對方肯定，並不是你的人格被否定了。

回頭看看那些被公司和上司重用的人，他們身上有什麼能力是自己所缺乏的？排除天生的條件，試著去分析自己有哪些地方不如人，比別人好的地方在哪裡？向他人虛心學習，再努力把自己的本事練成了。

說到這裡，我真心感謝當年那位記者激起了我的好勝心和鬥志，直到今天，我們仍然維持不錯的交情呢！

做人就是要「不甘心」

當你被別人看不起時，表示有所不足，而「不甘心」便是激勵那個不夠好的自己努力學習的動力，證明自己不如他人想像中的平庸。當然，每個人能承擔的壓力和挫折忍受力不同。有的人是玻璃心，特別容易受傷；有的人臉皮厚，刀槍不入。但不管你是哪種性格，我認為一定要存有「不甘心」的傲氣，哪怕是只有一丁點兒都好。

不過，有一種「不甘心」是完全沒有意義的，例如質疑別人：「他憑什麼含著金湯匙出生?!」跟別人的得天獨厚作比較，是於事無補的。我們要用另一種「不甘心」的心態和角度來思考：「他出生在有錢的家庭，生活過得富裕，我也想過著跟他一樣的生活。」用這種想法來激勵自己更努力，去創造更富足的人生。

身兼歌手、演員、主持人的林俊逸多才多藝，年輕時他曾來我的劇團試鏡，擁有絕對音感的他唱歌當然沒話說，但是跳舞這一關就過不了。當時我們的編舞老師是前雲門舞集首席，她覺得林俊逸的肢體動作只可用肢障來形容，因此第一次試鏡是失利的。

但是他不灰心，又鍥而不捨地參加了第二次試鏡。我覺得林俊逸唱得真好，而我的

劇團正好缺男演員，於是我替他向編舞老師求情，編舞老師還是說：「不行！我不要他。」

結果他還是不死心，參加了第三次試鏡。

這次，我跟編舞老師說：「我真的需要他，讓他進來吧！」編舞老師終於勉強同意了。

林俊逸自知他的肢體表演不及格，發憤圖強，加倍努力。在歌舞劇排演前半個月，我們開了一個工作坊，專注訓練演員們的肢體語言。由於演員們在台上需要邊唱邊跳，因此肌耐力與各方面的平衡相當重要。

在所有演員中肢體最差的林俊逸，在編舞老師的鞭策下，苦練、苦練、再苦練！當別人練六遍時，他練二十遍，最後他以後天的努力，跟上了其他演員的腳步。

如今，已沒有舞蹈動作能難倒林俊逸，從他出色的載歌載舞中，沒有人相信他曾經被編舞老師嫌棄。

由於「不甘心」，讓他有了今天的成就。

很多人會抱怨自己沒有含著金湯匙出生，父母不富有，也沒有遇到一個看重自己的老闆。試問，你能決定自己投胎到哪個人家嗎？你能決定誰能給你更好的升遷機會嗎？

如果答案是不能，那就不必怨天尤人，因為你能擁有的只有現在。

找到對的舞台就能發揮自我

我進入演藝圈的第一份工作是在華視的綜藝節目《連環泡》中演出，當時的製作人是柴智屏小姐。

《連環泡》是學長推薦我去試鏡的，那時柴智屏小姐剛接製作人，這也是她第一次當製作人。當我跟她初次見面時，她說：「如果進來這個團隊，妳一個禮拜會錄五則短劇，我們不算集，而是算錄一則短劇可以拿××元的酬勞。」

我在心裡歡呼：「ＹＡ！我可以拿這麼多錢！」一個月至少要錄二十集短劇，收入真不錯！它比出社會兩年的上班族收入還高，不禁在心裡暗爽，但是表面上仍然強裝鎮定。

雖然我的心中雀躍無比，同時也十分掙扎。由於我念的是學院派大學，學校老師一再告訴我們：「少看電視，電視節目裡的內容太通俗了，會把腦子看壞掉。我們學的是藝術，不能被這些東西給洗腦了……」

當我變成《連環泡》中的一員後，我不敢跟老師和同學們提起，擔心自己丟了學校的臉——高大上的學院派學生去演短劇，只會被人笑掉大牙吧……

直到有一天，我偷偷跟一位劇場界的前輩說起這件事，前輩笑著對我說：「妳學表演的目的是什麼？把學歷掛在牆上，在家裡演自己嗎？妳不是喜歡表演嗎？現在有個地方讓妳發揮，還有錢賺，有什麼好嫌的呢？表演有分貴賤嗎？」

前輩這席話猶如當頭棒喝，把我給徹底打醒了。

對啊！我學表演到底是為了什麼？我這麼熱愛表演，不就是想要有個舞台發揮嗎？

《連環泡》是一九八〇至一九九〇年代台灣最紅的節目之一，我能在台上演出，又有錢賺，多棒啊！如果像個小孩子一樣，穿著被單在家裡走來走去，演一個威風凜凜的古人，就只是自嗨而已。

從此之後，我非常認真地去看待演短劇這份工作。

在《連環泡》中，我跟偉忠哥、柴姐、澎恰恰、冰冰姐、郭子乾、許效舜、陳為民……等人合作過，他們都給了我很好的啟發，是我在學校課堂中學不到的。

比方說我在大學中研究了十七世紀法國喜劇大師莫里哀的表演學，他的表演內容與方式都與電視上的喜劇不同，兩者的共通點只有節奏。但是，莫里哀的喜劇節奏是按照

劇情、角色人物性格在走，是緩慢堆積的；而《連環泡》是三、五分鐘的短劇，沒有足夠的時間讓演員去好好醞釀情緒，每個角色定位都很清楚：你是賣菜的，你是臨時演員，你是壞人……開場很簡單，但是要在這麼短的時間內拿捏節奏去呈現角色的特質並不容易。於是我將自己在學校學到的「即興」表演應用在台上，久而久之，在節目裡得到很好的發揮，也愈來愈得心應手了。

《連環泡》是培養我的喜劇能力的搖籃，而節目中的喜劇效果幾乎都是偉忠哥一手打造的，演出後期，我還當過偉忠哥的副導演。我當副導演時，印象最深的是，喜劇有劇本，但是偉忠哥看到劇本後常常會說：「不要看，我要修！」有時候他會把整段劇情拿掉，重新加入新的內容，演員看了兩眼劇本後就立刻上場了！

當偉忠哥副導時，我除了會觀察他的需求，適時遞上菸或茶，還有一項長處：敢說真話。當時所有的工作人員都很怕他，就算是發現做得不對的事也不敢對偉忠哥說，但是我覺得：「如果你做的是對的事，有什麼好害怕的？」

有次拍完一場短劇，偉忠哥請導播把剛才的錄影播放出來，大家看了這段影片都笑到不行！但我總覺得哪裡不對勁，正在想該怎麼說的時候，編劇悄悄對我說：「妳要不

要跟偉忠哥講一下，短劇裡的笑點，觀眾哪能理解啊……」

我也發現了這個問題，便對編劇說：「那你怎麼不去說？」

編劇回道：「我不敢說呀！」

看完整支影片，我發現了不對勁的點在哪裡。原來這些笑話都是內部笑話，工作人員笑得要命，觀眾卻不知道笑點是什麼。

當偉忠哥說：「演員換裝，準備下一場。」我立馬說：「偉忠哥，你可不可以再看一次？」

偉忠哥疑惑地問：「為什麼要再看一次？」

「我覺得這是內部笑話，觀眾可能會看不懂……」

他不爽地看著我：「內部笑話?!」

我再說：「大哥，你要不要再看一遍……」

當時偉忠哥真的生氣了，看了我好一會兒不說話，其他工作人員則屏氣凝神地注視著他。

不久，偉忠哥終於說話了：「導播，不好意思，重頭 play 一遍。」

偉忠哥面無表情重看一遍後，大夥都在等待他的指示，而他看了我一眼之後，對大家說：「演員，不好意思，我們剛剛的戲，全部重來！」

此時，站在一旁的編劇早已緊張糾結到胃痛了。

不逃避挑戰，機會自然來敲門

離開《連環泡》二十多年後，柴智屏小姐又找上我，請我擔任她製作的《好美麗診所》電視劇導演，這是我第一次導戲。

二十多年來，我一直視柴姐為我的大恩人，我問她：「妳為什麼想要找我來導戲呢？從來沒人找過我。」

她的回答非常簡短：「我覺得妳準備好了。」

這對我而言是極大的鼓勵。

柴姐跟我說：「其實我最近想到一件事，當年我跟妳談《連環泡》短劇的酬勞時，談得太高了，當時我剛接製作人，所以不知道行情！」

我後來也得知，自己當年拿到的酬勞竟然比一些前輩剛入行時的價碼高了五、六倍之多啊！

後來柴姐跟我說，除了我之外，她當年還和其他演員人選談過，想從這些人之中挑出最適合的人選。

那些演員在試鏡時各自被分配了不同的角色上場，短劇主題則是：「三百六十行，朋友向前行。」我還記得我分配到的角色是演一個老太太，要戴白色假髮、穿旗袍，故事是我和孫女兩人努力阻擋拆除大隊來拆我們家的房子。

這個角色，製作單位先是問了一位當大也來面談、比我早入行的前輩，前輩說：「我不要扮老。」因此工作人員轉而來問我：「那妳可以演老太太這個角色嗎？要戴假髮！」

我說：「當然沒問題！」

工作人員說：「妳願意演啊，剛剛我問×××說不行。」

我說：「演出哪個角色，對我來說都是一樣的。」

因為扮演那個白髮蒼蒼的老太太，我雀屏中選，成為《連環泡》的固定班底。

我很清楚知道自己不是美女，想要在這個行業立足，必須嘗試別人不見得願意接的戲和演出的角色，但我的目的只有一個——好好表演。

剛開始演戲時，我倚靠的是自己在學校接受的劇場訓練，以及表演本能。

當時還是菜鳥的我覺得很奇怪：「為什麼其他演員都知道攝影機在哪裡？知道何時該走位？」我對於什麼事都懵懵懂懂的，加上我又不是那種讓人第一眼驚為天人的美女，能夠馬上被捧成女主角，所以只能從邊邊角角的角色開始努力。不過我告訴自己：「我的父母雖然沒有把我生成美女，起碼我不是畸形兒，在這個行業中一定會有我的立足之地。」

至於我要如何跟其他人競爭呢？那就是拚演技，拚個人特色。

美女不敢搞怪、不敢演的喜劇角色，我來！

在喜劇的領域裡，搞笑的女演員被稱為「女丑」，這個身分可能會讓人認為演不了「正戲」。但我認為沒關係，「我在」更重要，只要持續站在舞台上、好好表演，總有一天，會有人發現到我綻放出的光芒。

最好的貴人是自己

進入《連環泡》劇組兩年多之後，在一個非常偶然的情況下，我獲得了在當時非常

火紅的《中視劇場》花系列演出的機會。

有一天我去醫院看病，坐在診療室正門口的椅子上等待護士叫號時，我的前一號患者開門出來，他一眼看到我，我們的眼神就對到了，我禮貌地跟他欠了身點頭致意，便走進診療室。

他的眼神像軍人般凌厲，一眼看到我，就盯著不放。雖然我不認識他，從氣質上看來，直覺告訴我——他可能是同行。

過了幾天，我接到一通電話：「我是魏約翰，是《中視劇場》的製作人。」

當紅的戲劇節目製作人打電話給我，我立刻正襟危坐。

「製作人您好，有什麼事嗎？」

「我們想找妳來演戲。」

收視率高達百分之三十幾的花系列要找我演出？當下我心花怒放！

製作人接著說：「請妳這兩天找一天到公司來，我們聊一聊，接著妳就可以把前幾集的劇本先帶回去了。」

天吶，這是什麼天上掉下來的禮物，怎麼這麼輕易就落在我頭上！《連環泡》是在

華視播出，而我的父親在台視工作，照理說我跟中視一點關聯也沒有。

我找了時間去見那位製作人，製作人對我說：

「妳一定很好奇我怎麼會找妳演出吧？我們的導演是王曉海，妳認識他嗎？」

我說：「對不起，我不認識王導演⋯⋯」

製作人說：「原來你們不認識啊，導演跟我大力推薦妳。他說他看過妳演的《連環泡》，他覺得妳是有能力演戲的，所以我想盡辦法把妳拉進來。」

我說：「雖然我不認識導演，但能參與演出，我非常榮幸！」

我終於有機會演「正戲」，成為中視劇場《琉璃花》的一員，而當我與王曉海導演碰面時才恍然大悟——原來導演就是我在醫院診療室門口碰見的那位眼神凌厲的人哪！

我的直覺沒錯，他是戲劇界的前輩，後來成為我在演藝圈的貴人。

在表演工作中，我一向不挑角色，也不排斥搞笑扮醜，對於各種題材生冷不忌，在《連環泡》這個舞台上努力表現，再加上第一次與導演見面時以禮相待，日後有了識千里馬的伯樂出現。現在回頭想想，真正的貴人或許是我自己！

活得開心才是人生的終極目標

從高中開始，我就知道表演這件事讓我很快樂，所以大學時念了劇戲系，一畢業後就踏進了表演領域，至今表演仍然是我最熱愛的事，從未想過要離開。

我的父親在電視台上班，從搭景班做到陳設，他帶著一個工程班，從事最基礎又辛苦的工作。從小，我就看著各種在幕前幕後工作的人們，例如美術陳設、執行製作、統籌、副導演、導演、演員……在攝影棚裡走來走去，他們各司其職，讓我覺得每個人身上都有值得我學習的地方。

而一腳踏入五光十色的演藝圈後，我發現自己就算沒能力演戲，還可以做其他相關的工作，比方說我確信自己有能力做好副導演這個角色，也能當個很棒的執行製作。

做什麼事情會讓你覺得快樂？

我聽過許多年輕人說：「我不知道自己想做什麼？對未來也很茫然，找不到前進的

方向。」也許你還年輕，經歷的事不多，對什麼事情都感到很好奇，也對什麼事情都沒興趣。這時候除了給自己多一點選擇之外，也不妨試著問自己：「做什麼事情會讓你覺得快樂？完成了什麼事情會讓你感到開心？」

從這些會讓自己快樂的事情中找到人生的目標。比方說，你發現自己在一個團體裡當 leader 會很開心，你喜歡幫大家出主意，帶領大家一起去完成一件事，那麼就朝這個領域找尋工作機會，像是導遊、幼教老師、活動企劃等等。

或是你發現自己喜歡創造話題，看到別人因為你的笑話而開懷大笑時覺得很有成就感，那麼是否可嘗試做個 YouTuber，甚至當個編劇？

或者你只想安安穩穩、循規蹈矩地過日子，當個朝九晚五的上班族也很好，譬如文書資料處理、行政人員等工作就很適合你。如果你發現自己熱愛整理東西，當個圖書館員也不錯，每天只要把書整理、歸檔、上架，就能帶著成就下班。

不管是讀書或工作，做自己喜歡、與自己性向相近的事，更容易達成目標。

當然，目標有可能會隨著時間改變，但是趁年輕時多磨練自己是一件好事。

進入職場之後，這些年輕人面對了更多考驗，有人承受不了壓力憤而離職，或是認

為自己懷才不遇，自怨自艾。

能夠將自己熱愛、所學的事物與職涯作結合的人很幸福。但大部分人從事的職業往往與自己的興趣是不相干的，也不是自己的專長；即便如此，仍然可以試著讓工作變得有趣，做得開心。即便你在工作上遭遇到了不小的挫折與打擊，選擇了離開，但我希望每一次職涯的變動，你都是帶著經驗，而不是帶著情緒離開。

我以前在演戲時認識一位特技表演工作者，他是在特技學校長大的孩子，疊羅漢、踩大球、從高處翻滾落地，樣樣都難不倒他，但是他卻在二十七、八歲時轉行去做保險員。後來我在一家保險公司遇到他，發現他做得有聲有色，已經是個小主管了。

碰到他時我挺驚訝，問他：「你為什麼轉行呢？」

他回答：「我覺得自己年紀愈來愈大，該做點正經事了。」

保險不是他喜歡做的事，但基於現實考量，他必須要去找個穩定一點的工作。進入保險業後他得從頭學起，也得考到證照才行，而這些難題他都一一克服了。

從他身上我發現，由於他過去從事特技表演工作，懂得把與人互動的技巧運用在保

險業務工作中。

做特技表演，每一次演出，都得把表演做到出彩，並且在表演結束時獲得滿堂彩。這些過去從表演中學習到的經驗，成為他比其他保險業務員更勝一籌、業績蒸蒸日上的利器。

因此他很懂得如何控制現場氣氛，撩撥現場觀眾的情緒，與現場觀眾做交流。

儘管他的興趣與目前的職業不符，但在公司尾牙時，他偶爾會上台表演特技、炒熱氣氛，處事圓融的他不僅在公司贏得好人緣，客戶也很喜歡他。

假如你正在做一份能夠養活自己、環境還不錯，且能長久做下去的工作，但心裡老是覺得不開心，那麼不妨利用日常生活中的零碎時間，做一些能發揮你的潛能與專長的事情，滿足心中失落的那一角。

我常聽到有些人提起當年勇，比方說：「我以前籃球打得可好！」既然現在的你打不了職業籃球，去操場上打籃球總可以吧？

有人說：「我以前好喜歡畫畫。」那為什麼要因為工作而中斷畫畫呢？你可以假日坐在書桌前隨意塗鴉，或是去畫室上課，跟其他同好交流。

如果你熱愛烹飪，就在休假時做一頓美味大餐，邀請家人或三五好友一起來享用。

或是做些小糕點，帶去公司分享給同事吃，不僅能增進同事之間的感情，還能讓大家知道你有烹飪的才藝。

我去美國表演宣慰僑胞時，曾遇到一群六、七十歲的大叔，個個身材都維持得很好，他們說以前在台灣是飛駝籃球隊的成員，雖然移民美國幾十年，還是每個禮拜都會相約打球。

說到籃球，就不得不提到賴聲川導演，工作十分繁忙的他熱愛籃球，數十年來都維持了週末打籃球的習慣。每個週末下午是他的籃球時間，在這段時間內他不接受任何邀約，誰也不能打擾他。就算是在外地巡迴演出，即使有表演場次，他也一樣會按時去球場報到。

許多人之所以感到不快樂，是因為他們把生活的重心全部投注在工作之中。但是，如果連自我都失去了，做任何事情都不會快樂。如果你真心喜歡一件事，不管平常工作再怎麼忙碌，都一定能想辦法抽出時間去完成它。

工作之餘，去做你原本就具備潛能或有興趣的事，可以獲得成就感，也幫助你找回自我價值感。如此一來，就算在工作中受挫，你也不會覺得自己是個無用之人，成為支持你繼續前進的動力。

潛能開發，助你實踐夢想

來上我的表演課的學生，通常是由經紀公司送來上課，只有少數是自己報名的。

不久前，我開了個實驗性強的表演班，收了六名成員，包括四女二男。

在四個女學生中，其中一位女孩一直想演戲，但是演藝生涯斷斷續續的；另一位則是過去曾和唱片公司簽了約，由於理念不合而結束合作，最後與一同來上課的女學生去當電玩直播主；最後一位女學生雖然曾經拍過一部電影，還算是演藝圈的新人。

有位男學生今年十八歲，看起來是個在家裡十分受寵的孩子。另一位男學生曾在國外待過一段時間，由於小時候曾被同學霸凌而去學了武術，他們都是沒有表演經驗的素人。

我的表演課主題通常是潛能開發。第一堂課是評估與測試，來了解每位學生的原始狀態，幫助學生培養做為演員的基礎能力。

前面談到，聲音與肢體是表演者本來就具備的條件，只是該如何加強這些能力，比方說：情感的連結、即興演出的發想、將文字轉化成表演的能力（懂得看劇本）⋯⋯等等。

台灣的編劇往往有個通病，喜歡在劇本中對演員下指導棋，告訴演員該走位到哪裡，該呈現何種心情，劇本中會出現很多形容情緒的詞句。但是，好萊塢的劇本則是編劇先形容一場戲的內容發生在哪個地點？何種狀況？⋯⋯接下來就是對話。在它們的劇本中是不含情緒形容詞的，演員得自己透過劇本來詮釋劇中的角色。也就是說，編劇工作歸編劇、導演工作歸導演，分工明確，而台灣的編劇往往會在導演的工作裡插一腳。

所謂劇本就是文本，並非口語，但演員在演戲時必須要說出日常對話，因此在好萊塢，還有專門的人幫忙編劇修台詞，可見分工之細。

為了理解學生的原始狀態，我會請學生在第一堂課時以三分鐘的時間表演一段他們曾做過的試鏡或短表演。如果完全沒有表演經驗的同學，比方說那位學過武術的男生，就可編一套三分鐘的武術，至少讓我能藉此了解他的肢體狀態。

而那位十八歲的男同學，他的個性害羞又緊張，來上課前經紀公司曾送他去學舞蹈，但他在表演時，身體完全沒有節奏感，也沒有形式。

看了這兩位男同學的三分鐘表演之後，那位十八歲學生，我只能說對他難以苛責，而那位說自己學過武術的學生，他的肢體沒有絲毫學武之人的挺拔、行雲流水，對於自己所表演的武術也所識不多。

在我眼中，這兩位男同學的表演還有很長的一段路要走，此外，他們必須要了解自己有沒有表演潛能的事實。

我喜歡≠我可以

前面提到，如果在選擇職業時找不到方向，那麼可試著思考「做哪件事會讓你開心」？而所謂「潛能」，是了解自己哪方面的能力最強。除了喜歡某個工作，還得了解自己願意為了這份工作付出多少努力，能為它做好多少準備？

比方說，你喜歡做菜也愛運動與唱歌，做這些事情時滿腔熱情，但並不一定每項都能做得好。也許其中一項你做得特別出色，這就是你的天賦與潛能所在。

假設你明白自己在某方面天分不夠，仍執意往「我喜歡」的方向去努力，當然沒有問題，但日後你可能會遇到天分比你高的人，當你與他站在一起時，永遠輸他一截，在

演藝圈常有這樣的例子。

以演員來說，在爭取角色時，天分不如人的演員通常只能演出功能性的綠葉角色，例如里長伯、爸爸、老師等小角色，一樣可以過過戲癮，但主角、主要配角等角色總是輪不到他們。而小角色演久了，資歷夠深也能得到敬重。

關於潛能開發，有一些指標可參考，比方說「性向測驗」，或是分析自己是左腦人還是右腦人？如果你對於文學、藝術、音樂……特別感興趣也能做好，那麼你可能是右腦人；如果你對於分析、計算、邏輯推理……比較擅長，就可能是左腦人。

有些人的左右腦都發展得不錯，那麼便可用熱情來決定選擇的方向。

抓住夢想，奮力一搏

我第一次看到《瘋狂的石頭》影片中的黃渤時，印象十分深刻，心想：「他是誰啊？演得也太好笑了！」

黃渤以《瘋狂的石頭》這部喜劇電影而一舉成名，他很有表演天賦，但是先天條件比其他男演員差。

先天條件是指：他長得其貌不揚、身材不高，跟其他男演員站在一起很難被看見，甚至被認為沒有走紅的條件。而他的天賦是喜劇節奏特別強，演喜劇絕對沒問題。

在成為演員前，他做過許多工作，像是駐唱歌手、舞蹈教練、配音員，因緣際會之下踏入演藝圈。他在北漂八年期間浮浮沉沉，有時候在片場連個便當都領不到。

這樣的他努力蟄伏等待機會，終於等到了個小角色，因為這個角色讓他被青年導演寧浩看見，認為他非常適合演出《瘋狂的石頭》中黑皮這個角色，他是個又髒、又傻的社會底層小人物。

黃渤等待了這麼久，終於等到這個非他莫屬的角色，時到今日，他已成為中國的一線演員，也是票房保證。

此外我也很喜歡《良醫墨非》這部美劇，曾演出電影《巧克力冒險工廠》的英國演員佛瑞迪‧海默爾（Freddie Highmore）是該劇的男主角，他在劇中飾演一位患有高功能自閉症的天才醫生，發揮了精湛的演技，此外他也是這部戲的製作人。

一九九二年出生的佛瑞迪從小就接觸表演，他雖然知道自己熱愛表演也有表演的天賦，但在演戲之餘，他還嘗試去做了其他事，包括就讀劍橋大學、演而優則擔任編劇和

導演、成立基金會……等等。

　　佛瑞迪的演藝生涯從童星開始，在演藝圈耳濡目染之下，有一天他心生一念：「我是不是也能自己製作一部戲？」於是他朝這個方向努力前進，觀察製作人的工作該怎麼做？把演藝觸角放大，最終實現了當製作人的夢想。

　　有句話說：「機會是留給準備好的人。」如果你發現自己有天賦、有潛能，但總是事與願違，無法盡情展現才能時，不妨想想這兩位好演員的例子；然後堅信只要持續不懈地努力下去，假以時日，機會一定會降臨。

　　踏出第一步是最困難的，就像新手學開車一樣，充滿了不安和期待。一開始上路時，教練會告訴你：「你就看著前方畫的直線，只要對著這條直線開，一定不會超出線外。」

　　當你一心朝著目標勇往直前，就能看到美夢成真的風景。

後記──

人生的劇本自己寫

每個人都有自己的人生舞台，在這舞台上要演什麼角色，是由自己寫好劇本。

這部劇本要怎麼發展？如何走向一個美好的結局？如同小說會分章節，你可以慢慢鋪陳。這一章：我想改掉壞習慣；下一章：學會一項新的技能；再下一章：讓新的技能再進階……先有了小目標再有大目標，一步步按著劇本走，以符合自己的性格為前提，規劃你的人生藍圖。當然，計畫總會有無法達成的時候，那麼就修改劇本、轉換一下方向。

每個人都可以像變色龍般有多種面貌，有時活得像老虎，有時活得如綿羊，都很好。人生的劇本得要自己創造，接受別人寫好的劇本，通常會活得痛苦。但也有例外，

比方有人說：「我是富二代，我的家人對我的未來已有規劃。」那麼接受這個人生勝利組的劇本也未嘗不可。

至於我的人生劇本，有幾個要素：一、我不在乎年齡數字，讓心態保持年輕；二、我樂意接受新的改變與新的事物；三、我努力鍛鍊我的身體，讓它處於充滿活力的狀態，

有能力接受各種表演任務和挑戰。

我從一個演員，到現在能四處演講、替企業上課，這個契機來自於一位朋友問我：

「郎姐，你們學表演，除了演戲給人家看，對這個世界有任何幫助嗎？」

正巧當時我遇到了人生的轉捩點，朋友這段話，讓我重新思考人生的下一步，並且寫下了新的篇章：我想告訴大家，我的表演除了透過電視、電影、舞台演給觀眾看，還能做什麼？

這就是我這十年來所做的事情。

由於媒體生態的轉變，又啟動了我人生另一個新的思考和規劃：「在自媒體時代，我能做什麼？如何在變動中找到自己的定位？」社會潮流隨時隨地在變動，但能力與經驗是潮流帶不走的，所以，我們需要改變的是「心態」與「行為」。

在第一章中我曾說過：「如果你不肯作任何改變，這本書只會成為垃圾。」

改變自己當然不是件容易的事，因此，我在這本書裡不藏私地傳授大家我親身體悟的表演生活學，這些心法不管任何領域的人都受用，希望能幫助你達成人生的目標，並且微笑迎接那個你期待已久的嶄新的自己。

我的苦口婆心都是為了想要幫助每一位讀者，哪怕最終對你而言只作出了一點微不足道的小改變，我都會覺得心滿意足。

國家圖書館出版品預行編目資料

郎祖筠的 FUN 演生活學 / 郎祖筠著 . -- 初版 .
-- 臺北市：平安文化，2020. 11
面；公分 . --
（平安叢書；第 0666 種）(Forward；58)

ISBN 978-957-9314-72-5（平裝）

1. 表演藝術 2. 自我實現 3. 成功法

980 109013811

平安叢書第 0666 種
Forward 58

郎祖筠的 FUN 演生活學

作　　者—郎祖筠
發 行 人—平雲
出版發行—平安文化有限公司
　　　　　台北市敦化北路 120 巷 50 號
　　　　　電話◎ 02-27168888
　　　　　郵撥帳號◎ 18420815 號
　　　　　皇冠出版社（香港）有限公司
　　　　　香港上環文咸東街 50 號寶恒商業中心
　　　　　23 樓 2301-3 室
　　　　　電話◎ 2529-1778　傳真◎ 2527-0904
總 編 輯—龔橞甄
責任編輯—陳怡蓁
美術設計—萬亞雰
著作完成日期— 2020 年 7 月
初版一刷日期— 2020 年 11 月

• 皇冠讀樂網：www.crown.com.tw
• 皇冠 Facebook：www.facebook.com/crownbook
• 皇冠 Instagram：www.instagram.com/crownbook1954
• 小王子的編輯夢：crownbook.pixnet.net/blog